U0096579

來看電影

──平鎮市民大學93年影像讀書會成果分享

陳彩鸞
平鎮市民大學社區影像讀書會學員

合著

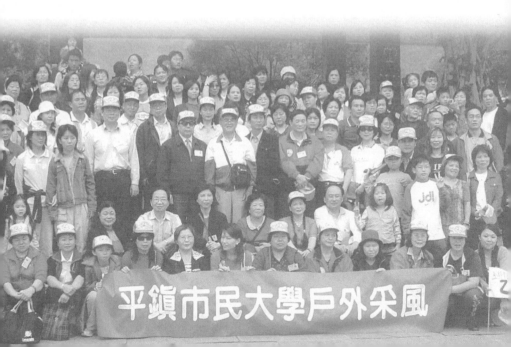

平鎮市民大學戶外采風

五四文藝節　四代同堂

黃文杰／中國時報桃園報導

　　桃縣文藝作家協會主辦「五四文藝節系列活動」，三日在文化局桃園館演藝廳登場，德來幼稚園、武陵高中管絃樂團、龍潭「望春風合唱團」等團體應邀演出，老、中、青、幼等四代共同慶祝文藝節，別具意義。

　　為了發揚五四精神，由全縣文藝界共同創作《桃園集粹》，桃園文藝選集第廿二集也正式亮相，分成「文」、「藝」兩集，「文」有六十四位作者作品、廿萬餘字，「藝」有七十位書畫家參與發表。

　　另外，文藝作家協會也發起「一起來圓出書夢」，開闢園地鼓勵會員發揮創作，蓬勃桃園縣的文藝創作風氣。

　　文藝作家協會新出版七本新書，分別是曾信雄《文戲人間》、楊珍華《珍華的聚寶盆》、謝淑熙所著《道貫古今---孔子禮樂所蘊含的教育思想》、謝淑熙《不畏浮雲遮望眼---回首教改來時路》、謝淑熙的《過盡千帆---向文學園地漫溯》、滕興傑的《一灣淺淺的海峽》、陳彩鸞著《來看電影》等。

以上乃摘錄至--中華民國九十四年五月四日　星期三
中國時報／桃園新聞版

五四文藝節 四代同慶

黃文杰／桃園報導

桃縣文藝作家協會主辦「五四文藝節系列活動」，三日在文化局桃園館演藝廳登場，德來幼稚園、武陵高中管絃樂團、龍潭「望春風合唱團」等團體應邀演出，老、中、青、幼等四代共同慶祝文藝節，別具意義。

為了發揚五四精神，由全縣文藝界人士共同創作「桃園集粹」，桃園文藝選集第廿二集也正式亮相，分成「文」、「藝」兩集，「文」有六十四位作者作品、廿萬餘字，「藝」有七十位書畫家參與發表。

另外，文藝作家協會也發起「一起來圓出書夢」，開闢園地鼓勵會員發揮創作，蓬勃桃園縣的文藝創作風氣。

文藝作家協會新出版七本新書，分別是曾信雄「文戲人間」、楊珍華「珍華的聚寶盆」、謝淑熙所著「道貫古今—孔子禮樂所蘊含的教育思想」、謝淑熙的「不畏浮雲遮望眼—回首教改來時路」、謝淑熙的「過盡千帆—向文學園地漫溯」、滕興傑的「一灣淺淺的海峽」、陳彩鸞著「來看電影」等。

目 次

第四篇　漣漪—學習效果

第五篇　編後語

人生如戲，戲如人生，來看電影吧！

序言

一、嗨！來！又看電影了！

桃園縣文藝作家協會理事長　楊珍華

　　聽故事，無論老少，是每一個人最喜歡的事，更何況有「電影」可看，那種享受盡在無言中。人生如戲，戲如人生，戲中所演的每一幕，入戲了，就是觸動自己心情，原來我的靈魂也入演。

　　九十三年九月份成立的平鎮市民大學社區影像讀書會，短短的三個月成長期，就獲得「全國社區大學優良課程評選---社團類優良課程設計」獎的肯定，這是陳彩鶯老師興奮話語中的好消息，可見得三個月的課程學習、互動、成長、震撼及回饋，是難用三言兩語可以簡單代過的，於是帶領讀書會的領導人，以「煮一鍋石頭湯」的使命完成了「來看電影」的心得分享集結成冊。

　　老天爺是公平的，給每人一樣的時間，給每個人一場戲，它沒有分尊卑，鮮耀與黯淡，只是上演的場景不同而已。生活中，只要帶著情感與愛，相信眼中的事物，都能感動自己，同時也能感動別人。

　　謝謝這一群煮一鍋石頭湯的人，讓我們的心變纖細了，軟化一顆顆堅硬的心，這個社會就變得很溫暖，很窩心。這本分享集是第一集的開始，也是九十四年上半年的成果，期待下半年的成果緊接誕生。

祝福與感恩
2005.4.22 謹誌

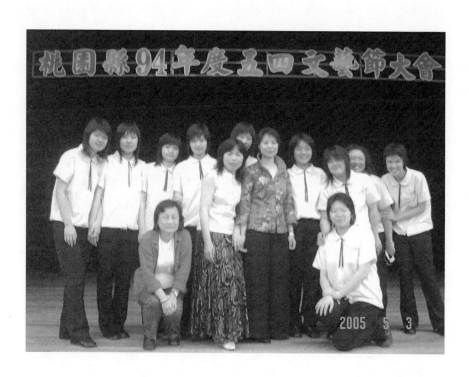

二、大家做伙來看電影

桃園縣平鎮市市長　李月琴

　　電影號稱八大藝術，融合了雕塑、舞蹈、建築、美術、攝影、文學、音樂、詩歌等藝術表現。透過影片中感人肺腑的劇情及人物角色的刻畫，反映真實生活人生百態引起感動和共鳴，是文化的一部分。

　　讀書會是生命分享之所在，影像讀書會將兩者結合為一，享受看電影的樂趣也學習與人分享學習的快樂。閱讀打開心靈的一扇窗，閱讀的材料包含甚廣，觀賞電影也是閱讀的一種方式。終身學習的時代已來臨，而讀書會更是終身學習的主流。古人說：「獨學而無友，則孤陋而寡聞。」讀書會是一個自願、自發的團體，透過成員共同閱讀、分享討論、激發想像與創意，彼此學習成長，進而開闊視野、提升性靈。

　　平鎮市民大學成立的兩大任務「知識解放、改造社會」，希望經由課程設計、教學、學習，提升市民的公民素養，所謂「活到老，學到老」就是學習最佳典範，學員經由市大的學習，關心週遭事物，參與社區互動、發展，達到真善美之目標。

　　陳彩鸞老師是一位優秀的老師，擔任平鎮市大「社區影像讀書會」課程老師，教學經驗豐富、幽默風氣，積極鼓勵學員除了課堂上討論發表之外並將所思所得行之於文字，學員反應熱烈，《來看電影》一書即是他們的成果分享，才一期就有這樣的成果，可見彩鸞老師的用心。本書忠實紀錄影像讀書會教與學的過程，內容多樣、真情流露，提供大家更多元、更有效的分享和學習。

　　「書」是作者智慧的結晶，也是最古老、最傳統、最有效的

學習工具，希望藉此拋磚引玉，鼓勵市大講師出書，這是月琴所樂見的，也期盼在終身學習的列車上，你我同行，大家一起來。

三、影像讀書會─開展學習的另一扇窗

桃園縣社會教育協進會理事長
平鎮市民大學班主任　唐春榮

　　「與其詛咒四周黑暗，不如點起身旁一盞明燈」，是本會長期推廣社會教育的信念，藉由志工本身以身作則，影響週遭的人、事、物，達到淨化人心，改善社會風氣的目的。

　　終身學習的成人教育，在本會由各鄉鎮的社會大學到南區老人大學、社區大學、市民大學，由點、線、面全面的推廣，期盼小小的螺絲釘能發揮大大的功用，對我們居住的社區發揮實質的影響，平鎮市民大學的創辦在市公所李月琴市長的全力支持下，順利開辦，由第一期的五十個班次到第四期的一百多班，上課的點普及在各社區中，實踐「走出家門，就有學習的地方」，是真正以學員為主軸所開辦的一所全民大學。

　　市民大學的課程以學術性和客家文化類為核心，而影像讀書會的課程更是推廣重點，陳彩鸞老師擔任教職，課餘之暇從事寫作及讀書會的閱讀推廣工作，並於平鎮市大第三期開設『影像讀書會』課程，此課程並榮獲全國社區大學優良課程評鑑優等獎。本書是陳老師帶領本期學員觀賞電影的成果分享彙集出版，是最佳的影像讀書會工具書，帶領我們進入閱讀的另一領域，開拓閱讀新視野。是非常值得閱讀的一本優良讀物。

　　「凡走過的路，必留下痕跡」，市民大學課程種類多元，為了將學習的成果得以延伸，鼓勵更多市民參與學習成長，我們將陸續出版終身學習系列叢書，鼓勵各科老師將教案及教學心得整理成冊，分享教與學心得。

　　影像讀書會開展學習的另一扇窗，夥伴們！讓我們來推展

閱讀運動，建構書香社會，美麗桃花源，是你我學習成長的好所在，影像讀書會歡迎你的加入。

　　　　社會繁榮眾擎易舉
　　　　教育推廣捨我其誰
　　　　共勉之

四、閱讀提升自我

桃園縣幼兒福利協會理事長
龍潭鄉中山社區發展協會理事長
桃園縣私立欣欣幼稚園董事長

范秉棋　先生

　　閱讀使人聰明，名作家及演說家洪蘭女士說：「要脫離貧困，唯有閱讀」可見閱讀的重要。推廣閱讀是本會（桃園縣幼兒福利協會）、本園（桃園縣私立欣欣幼稚園）及本社區（龍潭鄉中山社區發展協會）重點工作。

　　陳老師積極樂觀，學養豐富，熱心服務，長期帶領各式讀書會頗有心得。讀書會種類繁多，閱讀素材廣泛，有以繪本為之、有以專業書籍為之、有以文學名著為之，陳老師帶領的平鎮市民大學影像讀書會，以觀賞影片做為討論分享素材，也是最新資訊發展之後新興的讀書會。電影反映人生，「人生如戲、戲如人生」，從觀賞影片當中，學員省思生命的意義，共同分享討論並書寫出自己的心得感想，從被動的閱讀—「聽」和「讀」轉而為主動的閱讀—「說」和「寫」，使閱讀成為一種提升自我的利器和途徑，現在更把這些學員的書寫心得結集成冊出版，陳老師的用心讓人感動。

　　陳老師在本人主辦的中山社區發展協會，也帶過六、七十歲的阿公、阿媽讀書會，讀了《爺爺一定有辦法》、《誰搬走了我的乳酪》等繪本，及觀賞《天堂的孩子》、《有你真好》等影片，學員反映熱絡，尤其是《天堂的孩子》，劇情背景和二、三十年代出生的阿公、阿媽相類似，男主角為了一雙球鞋，每天和妹妹輪流穿一雙球鞋上學，常常遲到被老師誤解處罰，後來為了要得到一雙球鞋，報名參加馬拉松賽跑，希望能得到第三名，

因為第三名的獎品是一雙球鞋。為了要得到第三名不敢跑太快，可是參賽者卻把他絆倒了，眼看著連第三名都沒有著落，於是他爬起來奮勇一跑，得到第一名，當冠軍的呼喊聲響徹雲霄，他卻落寞的不帶一絲笑容。這樣的劇情和結局，讓所有的阿公、阿媽感動的掉眼淚，回到家裡還說給兒子、女兒和孫子聽。選了一部好片子，激起大家一陣討論和熱烈回應，影像讀書會也可以是一種不同的讀書會。

　　欣聞陳老師的社區影像讀書會課程設計得到全國社區大學課程評鑑社團類優等獎，由他的用心觀之，他的得獎實可預期，得獎是一種肯定也是一種期許，我們樂見《來看電影》這本書要出版了，也期許陳老師百尺竿頭更近一步，努力帶領讀書會成員朝向閱讀的康莊大道邁進，也希望大家一起來參與讀書會推廣閱讀，藉閱讀提升自我競爭能力。

五、煮一鍋「石頭湯」

讀書會帶領人　陳彩鶯自序

　　帶領一年級的小朋友讀完《石頭湯》一書，問他們要和朋友分享什麼？他們異口同聲回答「玩具—我的玩具」。和朋友一起分享我的玩具是一件很快樂的事，和朋友一起閱讀、討論也是一件很快樂的事。「獨樂樂不如眾樂樂」於是《來看電影---平鎮市民大學社區影像讀書會成果分享》一書就被催生了。這不是一本經典著作也不是名作家的創作，這只是一本讀書會帶領人及學員的心得彙整而成的書，或許很粗糙或許沒什麼值得出版的地方，但我就是喜歡，喜歡與人分享我的喜悅和喜樂。先不要去想那書有什麼好出版？光想到是很多人的著作，尤其是幼稚園教師、園長百忙當中抽空寫出來的故事，就價值連城。就像國小一年級的小朋友和人分享玩具一樣的單純和簡單，我想煮一鍋「石頭湯」來和大家分享快樂，學習的快樂。

　　《石頭湯》是一本自民間故事取材的繪本，充滿了智慧與哲思。一個歷經災難、人與人之間毫無信任可言的村子，三個雲遊的和尚闖進這個村子，和尚在一個鍋子裡放三個石頭，煮起了「石頭湯」，這石頭湯將原本不相往來的村民聚集起來，為他們帶來了智慧與快樂。繪本最後高高的城牆上三個依依不捨的和尚及一群熱情的村民揮舞著雙手。文字如此寫著：

　　一個溫煦的春天早晨，在柳樹下，大家依依不捨的說再見。「謝謝大家讓我們來作客。」和尚們說：「你們是最大方的人。」

　　「謝謝你們，」村民說：「你們所送的禮物，讓我們永遠很富足，你們更讓我們懂得了『分享讓人更富足』！」

「還要想一想，」和
尚們說：「快樂就像煮石
頭湯一樣的容易啊！」

和尚在煮石頭湯時，
沒有規定一定要放什麼材
料，只是眾人把家裡現有
的素材拿來丟到鍋子裡，
於是就煮出了一鍋好吃的、香噴噴的、青菜蘿蔔玉米香菇色香味
樣樣齊全的好湯好料理，香味飄散出來引來大家的好奇，於是走
出家門一起品嘗這一鍋「石頭湯」。我當初要學員試著去寫心得
感想，也沒有抓到什麼準則，也沒有規定什麼規定，就憑自己的
心情和感覺吧，把看到的影片劇情和自己的生活做一個比較，把
感動的部分、自己的所思、所想輕鬆的寫下來，就是這麼簡單而
已。所以『來看電影』這本書不是什麼大作，只是很輕鬆的談談
自己的故事、自己的感覺，目的祇是很單純的要和人分享而已，
期望大家在看這本書時也能輕鬆愉快，就像煮石頭湯一樣的好玩
和快樂。

本書能出版要感謝桃園縣文藝作家協會理事長楊珍華女士，

要不是他的鼓勵和
鞭策，我真的不敢把
這樣一鍋什麼都有的
「石頭湯」端上來，
當然還有努力生產提
供素材的各位作者，
也一併謝啦！

緣

起

一、赤子心、幼教情

　　「山窮水盡疑無路，柳暗花明又一春」，
　　正是民國八十四年暑假，我的心情寫照。

　　八十三年底我就一直在思考、徬徨到底要不要離開古亭托兒所？心情低落複雜，外子、小孩都在台北市，我能離開台北市嗎？也許是命中注定要來桃園走一趟，八十四年參加台北市立國小附設幼稚園考試時，我因教學活動設計文不對題，名落孫山，不服輸的我立志一定要考上桃園縣國小附幼，終於就讓我考上了，那種感覺真的就像是「山窮水盡疑無路，柳暗花明又一春」。

　　離開台北市立古亭托兒所，來到桃園縣龜山鄉大崗國小附設幼稚園，承蒙蔡校長信賴擔任園長職務，從八十四學年草創的一班到八十七年增加為三班，被桃園縣的幼教朋友稱為『奇蹟』。當時與桃園縣政府公文往來我已用電腦打字，那時電腦用的是386的「Dos」，速度超慢，功能也沒有Windows齊全，大家都覺得我超厲害，或許是因為這樣的原因，八十七學年我被借調到桃園縣政府教育局學務管理課（後來業務移到特殊及幼稚教育課），承辦桃園縣的幼教業務。

　　我以一介外來的人闖入桃園縣幼教界，本想待個二、三年再調回台北市，不料這一待就是十年，這十年當中前三年在龜山鄉大崗國小附幼，三年在桃園縣政府教育局，接著就來到復興鄉長興國小，以為轉戰國小之後，就可以不再掌管幼教庶務，沒想到九十三年秋到平鎮市民大學擔任「影像讀書會」課程帶領人之後，與幼教朋友來往更密切，他們義無反顧的加入影像讀書會，熱情的參與課程，勤快的書寫心得與人分享討論，讓我深受感

動。和平幼稚園玲珠園長說：「我們是園長、也是煮飯的阿尚，更是拖地的女工。」由這句話可知他們多忙碌，但是他們仍然願意來參加讀書會，而且是衝著我來，我能不認真嗎？

我常獨自一人走在鄉間小路思考前塵往事，想到快樂處手舞足蹈吹口哨；想到悲傷處忍不住掉眼淚心情悶悶鬱卒。想到我這些幼教好朋友，心頭暖烘烘，感覺人生好美滿、好幸福。

※ **附記**：在寫這篇文章時傳來，「社區影像讀書會課程設計」得到全國社區大學課程評鑑社團類優等獎榮耀，這份光榮除了要感謝平鎮市民大學唐春榮主任之外，最要感謝的就是我的這些幼教朋友，因為有他們才有這次獲獎的榮耀，願將此光耀與他們共享。

二、私幼的好朋友

好友不需多言語，眼波流轉處，情義漾開來。

九十三年冬的最末一天，也就是除夕夜。那個子夜外頭下著不大不小冷冷的雨絲，一群幼教朋友窩在玫瑰幼稚園李嘉莉園長漂亮溫暖的家裡，一邊談笑一邊暢飲，等著迎接2005年到來。「爆竹一聲除舊歲」、「春暖花開氣象新」、「天增歲月人增壽」、「三陽開泰」、「吉祥富貴」等等吉祥話語，一句一句出籠，好不熱鬧。

「倒數計時」、「10、9、8、7、6、5、4、3、2、1」「哇！一陣歡呼」2005年來到人間，興奮的擁抱、歡呼、起舞、歡唱，一時之間，天地至大，唯我獨尊。

這個寬敞溫暖的客廳、歡娛的容顏、豐盛的佳餚，交織成一幅美麗燦爛的畫作，永遠典藏在這一群幼教朋友心中。

好友不需多言語，眼波流轉處，情義漾開來。我是上天派來的好朋友，永遠在你左右，扶持你！幫助你！成就你！

我的幼教朋友常說我是他們「私幼的好朋友—私立幼稚園的好朋友」，但我覺得我從他們那兒得到的更多、更富饒。他們是我一輩子的好朋友。

三、中山社區發展協會的「讀書會」

> 痛苦的經驗與人分享，痛苦會減半；
> 快樂的經驗與人分享，快樂會加倍。

蕭瑟寒冷的冬天已向大地揮手說再見，路邊的小草掙脫了泥土，吐露出嫩芽，小花羞答答含苞待放，空氣瀰漫清新，在這早春的時節，籌畫多時的龍潭中山社區讀書會開張了。

阿居老師為我們拉開讀書會序幕，他的「等一下」活動溫暖了每位參與者的心，笑聲不絕於耳，「讀書是很快樂的喔！」再加上開幕特別準備的餐點，大家吃得津津有味、讀得高高興興；會中並選出讀書會幹部，預約下次讀書會活動日期。看著來參與讀書會的社區民眾，有八十、七十、六十歲的阿公、阿媽；有五十、四十、三十歲的爸爸、媽媽，還有就讀幼稚園的小朋友，這種大大小小、老老少少融洽共讀的場面，真讓人感動。

中山社區發展協會范理事長秉祺，亦是欣欣幼稚園范董事長，他邀請了平鎮市著名幼稚園園長，參與讀書會活動並組成讀書會帶領人教師團，希望中山社區讀書會做一顆種子，將讀書會的理念散播至整個幼教界。

帶領中山社區讀書會感到相當愉快，那些上了年紀的阿公、阿媽給我很大的回饋，有一次在分享時我談到了我的身體最近一直很不好一直在生病，因為發現自己長了一個子宮肌瘤，心理覺得很徬徨不知如何是好？講到自己都流眼淚，會後大家都跑來安慰我、鼓勵我讓我覺得好溫暖、好溫馨。

讀書會就是這樣溫暖的一個地方，可以暢所欲言，可以細細聆聽別人的故事；也可以把自己的不愉快不安全說出來讓大家分勞解憂，不是有一句話說：「痛苦的經驗與人分享，痛苦會減

半;快樂的經驗與人分享,快樂會加倍。」讀書會就有這樣的功能。在我心情最沮喪時,我慶幸自己參與中山社區的讀書會,從帶領讀書會的過程當中,我得到繼續衝刺的動力和體力,感受到讀書會學員的溫情。

四、與平鎮市民大學相遇

『相逢---緣起、相識----緣續、相知----緣定』

(一)緣起

　　上班時我在一張報紙的夾報裡發現了平鎮市民大學招生簡章，江連居老師的社區讀書會及帶領人培訓課程每週二在平興國小舉行，我對園長們說：「這個課程對我們推展讀書會很有幫助，大家一起去吧！」於是我們就來了--欣欣幼稚園范秉棋、晨光幼稚園湯美妹、愛迪幼稚園黃玉如、和平幼稚園鍾玲珠、和長興國小的我陳彩鸞。這個消息傳開之後，大夥兒「吃好到相報」（台語發音）又邀來了黃正芬、劉芳美、吳美貞、劉豐娥，大家聚在一起讀書，感覺自己很有氣質。大家對自己有一個期許：希望讀書會培訓課程結束之後，能從幼稚園出發推展社區讀書會，帶領社區居民閱讀，營造社區優質閱讀環境，打造優質社區環境，回饋社區、貢獻社會。平鎮市民社區讀書會第一天上課，我便被陷害成為讀書會的班長，感謝范董的陷害，還有各位同學的熱情擁護，說真的，太久沒有當學生了，還真不知道班長怎麼當呢？還好服務熱心的前任班長坤清，第二週上課馬上拿了一張班代權利義務說明書給我，寫的相當詳細，讓我比較安心一些，副班代振達、總務玲珠、文書瑞英、志工秀涇—有了這些能幹的班級幹部，我便不怕了，班務瑣碎任你來吧！

　　在班長聯誼的行政會議中我見到了對平鎮市民大學熱心投入的唐主任及羅總幹事梅香，他們以有限的人力、物力推展平鎮市民大學各項課程，精神讓人感動及感佩，也讓我對市民大學產生興趣，期許自己只要有空一定多參與活動。

雖然平鎮與我無地緣關係，但是唐主任對市民大學深耕的那一份執著深深感動了我，初次與平鎮市民大學相遇，感覺很好、很投緣、很溫馨。

『相逢---緣起　　相識----緣續　　　相知----緣定』
我知道自己與平鎮市民大學已結下深深的【緣】

（二）參與第6屆社會大學全國研討會
【創造成人高等教育新契機】

93年4月17日、4月18日（週六、週日）第6屆社會大學全國研討會在台南府城社會教育館舉行，平鎮市民大學在唐春榮主任領導之下前往與會，與會人員有孫啟明、林明傳、呂芳和、陳敏義、林嘉彬、梁素卿、陳紡蓉、王淑玲、陳麗惠、李月嬌、紀月嬌、詹德富、林峻宇、曾啟新、黎敬銘與我等合計17人。

感謝唐主任讓我們參與台南市舉辦的全國社區大學研討會，見識了各社區大學的活動及課程規畫，尤其是針對本屆社區大學優良課程評選部分，我們在會後討論了頗多。

研討會回來唐主任又邀請我們開檢討會，會中每人都對自己的所見提出建言，真是難能可貴。我自己則有以下感想及心得：

(1) 優良課程評選說明

1. **課程符合教育目標：**知識解放、改造社會。
2. **知識解放：**讓知識變成一種能力；讓知識變得更自由。譬如得到人文科學類優良課程獎--戲曲好好玩的「傳統戲曲欣賞」，透過文化藝術類課程進行個人經驗表達、反映和內省。並在社區「展演」將藝術作為社會參與的

角色，融入社區帶動社區成長。

3. **改造社會：**將課程帶到社區，改變社區，營造社區。
 譬如得到人文科學類優良課程獎的「國民美術」課程，
 用美術認識社區，建立人與人關係，裝點社區，改造社
 區。

4. **優良課程應具有四個面向：**（1）知識性、（2）生動具
 體能夠開展生命與生活態度（3）關心並與週遭生活環境
 結合（4）關切公衛問題或公共議題。

(2) 課程安排緊湊

　　幾乎沒有時間做多餘的交流或交談，實為一大可惜，好似舉
辦大拜拜，各社大把自己的成果展現出來，但是只能走馬看花無
法深入研討和作進一步的交流及溝通。

(3) 參與人員感情融洽

　　互相扶持照顧，團體行動，充分表現團隊精神。尤其感謝兩
位臨時司機，把我們安全帶往台南並安全送到家，服務熱誠實在
讓人感動與感佩。

(4) 初次參與成長與喜悅

　　第一次參加社區大學課程，便有幸當上「班代」，更有幸參
與第6屆社區大學全國研討會，擴展視野，收穫匪淺，所有的感
謝只能謹記在心，也只能以做好「班代」來回報大家的熱愛及平
鎮市民大學唐主任的熱誠無私。

(5) 師長的用心教誨

　　兩天的行程感受到唐主任對我們的照顧及期許，我相信在唐主任的領導之下，「平鎮市民大學」將會脫盈而出成為社會大學的標竿。

(三)讀書會課程摘要及心得《從A到A+ Good to Great》

威廉‧奧斯勒曾把讀書人分成四種：

第一種：像海綿，不管什麼完全一律吸收。

第二種：像沙漏，沙子一進一出，片刻忘記前塵。

第三種：像有洞的藍子，他可能留住酒槽，卻讓美酒白白流
　　　　走。

第四種：像篩子，細細篩檢，只把最精萃的部分留下來。

★ 你想當哪一種讀書人呢？

☆ 也許什麼都不理，趕快去讀才<獨裁>是最好的辦法。

★ 當六頂有色思考帽遇上「尋根幾何學」？

☆ 你就會發現原來人生有各種不同的可能及解讀方式，端
　　看你戴的是什麼顏色的思考帽子。

☆ 你總是喜歡或偏好戴什麼顏色的帽子啊？

　　白色思考帽：中立、客觀、資訊、資料、事實與數據。

　　紅色思考帽：感覺、情感、直覺、情緒。

　　黃色思考帽：耀眼、正面、樂觀、可行性、適用性、效益
　　　　　　　　性。

　　黑色思考帽：陰沉、負面、風險、謹慎、困難、潛在問題。

　　綠色思考帽：創意點子、可能性、替代性、生意盎然。

　　藍色思考帽：冷靜、思考過程的管理與控制、探究原因、

管理思考程序及步驟、瞭解需求、總結與決策。

《從A到A+ Good to Great》向上提升，或向下沉淪？企業從優秀到卓越的奧秘。

這本書請不要說你看不下去，當初大家不是很想讓自己從A到A+嗎？怎麼就半途變卦了？其實沒那麼難懂啦，我們先從「『優秀』是『卓越』之敵」來談起，到底「優秀」是「卓越」之敵？或之友？或其它？第五級領導人有兩個特性：謙沖為懷的個性和專業堅持的意志力。這兩個特性是互補還是互相矛盾？什麼是「窗子和鏡子」心態？

第五級領導人遇到橫逆時，不望向窗外，指責別人或怪罪運氣不好，反而照鏡子反躬自省，承擔起所有責任。在順境中，會往窗外看，而非照鏡子只看見自己，把公司的成就歸功於其他同事、外在因素和幸運。這就是「窗子和鏡子」心態。你呢？你是什麼心態？

這真是一場難得的盛會，討論之聲不絕於耳；討論之情欲罷不能。時間卻不等我們，讀書會的時光過得特別快。

范董說：「一個星期見面一次實在是不夠！」

「是啊！」我也這麼覺得。這個問題成為好幾個人的共識和心聲。

春天，處處充滿綠意盎然，大地欣欣向榮，心情愉悅舒暢。

讀書，讓我們耳聰目明，心礦神怡，廣結同好，生命開展寬廣。

「此文於社區讀書會及讀書會帶領人課程進行當中（2004/05月）寫成，在自己成為影像讀書會帶領人期間又回顧此文，覺得需

把它記錄下來,作為歷程資料。」

2004/10/30

五、讀書會帶領人—追夢的人

姓名

陳彩鷺（鷺字下面是一隻鳥，不要寫錯喔！）

陳家大姐愛作夢，**彩**筆揮灑寫人生，**鷺**鳥飛來好名聲，長長久久好高興。

出生年月

42年11月28日　星座-----射手座

出生地

嘉義縣中埔鄉深坑村（典型閩南人組成之農村）

生長環境

純樸的鄉姑，老師說情得以讀書～～

四十年代出生於嘉義縣中埔鄉一個鄉村農家，父親三代單傳人口單薄農事繁忙，我是家中長女，煮飯洗衣打柴耕種除草挑擔樣樣來，練就我一身硬朗身材。世代務農勤儉奮鬥，母親本不願我繼續升學，幸好！小學導師蔡旭明老師極力說服媽媽，終於在有條件的原則下同意我就讀升學班，奠定我往後求學基礎。蔡老師對學生的教育愛及精神，讓我對老師的工作有一份憧憬及夢想。

求學過程

愛好文學，念念不忘教育～～

民國五十五年我以優異成績畢業於同仁國小並考上嘉義女中初中部，一個鄉下女孩上都市讀書求學發生很多有趣糗事，猶如劉姥姥進大觀園，最令我著迷的是嘉女有一座藏書豐富的圖書館，我每天沈浸在浩瀚的書海、文學領域裡，想著如果我能當一位作家實在也很好。

初中畢業同時考上嘉女高中部及嘉義師專筆試階段，後來嘉義師專複試我被刷下來，便理所當然就讀嘉義女中，繼續悠游中外文學。高二時一位國文教師喜好文學，引導我們寫作、投稿，我的作文常被老師拿來朗讀給同學聽，先後投了幾篇文章也被錄用，我便一直做著〈作家〉的夢。

六十一年大學聯考以五分之差飲恨，媽媽說女孩兒家讀到高中很棒了，不用讀了，留家裡耕田吧！我的求學路中斷，每天跟著爸爸媽媽上山工作，心無大志，日子也還過得不錯。六十二年北上訪友便留在台北工作、結婚、生子，七十一年就讀省立台北師範專科學校幼進班、幼教專班，七十五年幼二專畢業，八十年就讀台北市立師範學院幼兒教育系，八十三年取得幼兒教育學士學位。九十年八月轉任偏遠國小教師，來到長興國小。

家庭狀況

家人聚少離多，感情血濃於水～～

結婚二十數年，外子基層公務員，二個兒子皆已立業尚未成家（正在努力尋找他們人生的伴侶），我一直在外奔波，家人聚少離多，感情血濃於水。（本書校對期間小兒子已成家）

工作經驗

眾裡尋他，原來教育才是最愛～～

　　曾在電子工廠當過女工、餐廳女老闆、擺地攤販賣服飾；托兒所保育員、安親班教師、幼稚園教師、園長；幼稚園幼教業務承辦人──，為了生活餬口不得不做，但心裡一直吶喊著：「什麼是最有價值的工作？職業？志業？事業？」最後發現教育才是我的最愛，也才覺得工作有意義。

學歷

1. 55年同仁國小畢業
2. 58年嘉義女中初中部畢業
3. 61年嘉義女中高中部畢業
4. 72年省立台北師範專科學校幼教進修班結業
5. 75年省立台北師範專科學校幼稚教育科畢業
6. 83年台北市立師範學院幼兒教育學系畢業

經歷

1. 67年至68年考選部臨時約雇人員
2. 69年至70年私立宏德托兒所助理教師
3. 70年至71年私立實踐幼稚園助理教師
4. 71年至74年私立斌斌幼稚園教師
5. 74年至78年家庭教師（在家從事國小課輔）
6. 78年至84年私立玫瑰幼稚園園長
7. 81年至84年台北市立古亭托兒所保育員
8. 84年至87年桃園縣龜山鄉大崗國小附設幼稚園教師兼園長

9. 87年至90年借調桃園縣政府教育局學管課、特教課承辦幼教業務。

10. 90年轉任偏遠國小教師分發桃園縣復興鄉長興國小，承蒙校長賞識擔任教導主任工作，兼辦教學與行政業務。

證照

1. 台北市合格幼稚園教師
2. 桃園縣托兒所所長培訓合格
3. 台灣省偏遠國小教師

社團經驗

1. 耕莘青年寫作會會員
2. 桃園縣文藝作家協會會員
3. 桃園縣幼兒福利協會園長合唱團團員

著作（一）

《沐浴春風》民86年任職大崗國小附幼，透過當時蔡校長春惠女士的鼓勵及各位家長的支持，其中任職中央警察大學的家長林登松，慨然以文拓出版社出版《沐浴春風》一書，作為家長讀書會材料。本書乃收集自民國60、70、80年代陸陸續續發表於國語日報、大華晚報、中央日報、台灣新生報、桃縣文教等報章雜誌之文章，將其收集整理成《沐浴春風》一書。

著作（二）

1. 記「桃園縣幼教師自我成長營讀書會」--桃縣文教
2. 愛與關懷---記公私立幼稚園幼兒親子運動大會

3. 閱讀的喜悅---91.10.14 桃園週刊
4. 美腿山下---桃園集粹（21集）

教育理念

1. **勤：**「一勤天下無難事」、「勤能補拙」不論是教師教學、學生學習以勤為根本，努力教書、讀書，不斷進修涵養專業知能及技巧，期待為學生提供更合適更美好服務。

2. **智：**「慎思明辨、省思分析、果決明斷、協調溝通」處處學習處處皆學問。教育行政鉅細靡遺如何有效管理有效運作須靠智慧來判斷；諸如教學教材的選擇、課程的安排、學校行政事務的推動、教師的進修、人事物的溝通協調在在考驗一個人的智慧，如何以最經濟有效的方法達到學校教育目標，乃是教育行政人員應有之素養與責任，所以應隨時培養自己成為有智慧有魄力肯負責敢擔當的全方位教育人員。

3. **愛：**愛是推動教育成功的雙手，在愛的環境中教學是人生最大的　享受，「愛」是值得終身學習的素養與精神。教師要具教育愛，對教育保持熱情，以笑容面對天真可愛的學生，讓他們在快樂的學習環境中學習成長，培養活潑樂觀、積極進取、穩健自信的特質，營造優質人生。因為有愛，教師樂於付出，因為有愛，學生樂於學習。因為有愛，教學能夠相長，因為有愛，師生一起成長。

來看電影

對平鎮市民大學開課的期待與看法

1. **閱讀書籍、閱讀人生，擴展視野**

 多年來我一直夢想當作家，喜歡帶領讀書會，只是我愛玩，沒有很正式的想做好一件事情。讀書純粹好玩、喜歡，沒有目的就是讀；成立讀書會也是，幾個志同道合的朋友組成一個讀書會，共同討論共同分享，那種感覺很棒、很好。

2. **經驗分享、營造溫馨學習氣氛，共創美麗人生**

 閱讀使人快樂，透過共同閱讀、深入閱讀，經驗分享交流，共同營造溫馨學習氣氛，享受與人交談樂趣，帶領社區居民共同閱讀，擴展視野，創造美麗人生。

 以上資料乃影像讀書會開課前紀錄（2004/08/20）

影像讀書會開課後之心得

1. **對於學員的熱誠投入，欣喜萬分**

 登高一呼，居然就有這麼多人來參與我的影像讀書會，讓我欣喜萬分，也讓我倍覺壓力，我只有努力做好我讀書會帶領人的職責，讓所有參與讀書會的學員，都能在這個學習過程當中有所啟發及啟示。

2. **對於平鎮市民大學的鼓勵及支持，感動萬分**

 課程只開了一期，學員的成果尚未完全出爐，唐主任及相關行政人員便對我的課程鼓勵支持有加，讓我非常感動，也更覺自己責任重大，真的就是只有努力再努力，才有辦法報答平鎮市民大學對我的恩寵。

3. **在他鄉追夢、圓夢──圓一個讀書會的夢**

多年來我一直希望成立讀書會，帶領幼教朋友一起閱讀一起成長，沒想到居然在平鎮市民大學完成這個夢想，除了感恩之外還是感恩。雖然我要很辛苦從復興鄉的羅馬公路奔波一個半小時（來回三小時）的車程到平興國小，但是我仍然甘之如飴，看到我的好姐妹這麼認真我就覺得再怎麼辛苦我就是值得。

4. **以平鎮社區影像讀書會為中心，相繼在各幼稚園成立讀書會**

 一開始上課，我便希望這個讀書會不是只有在教室上上課而已，而是希望把這個讀書會的理念及作法推展到各幼稚園，尤其是當每位學員大都是公私立幼稚園的園長、老師時，這個理念及想法獲得大家的贊同，相繼在服務的幼稚園成立讀書會。

5. **我覺得很欣慰，有繼續走下去的動力**（2004/12/27）

六、社區影像讀書會學員小檔案

班長--史蓉芬

史家千金笑嘻嘻，**蓉**貌出眾有才氣，**芬**
芳氣質真美麗。

現職---桃園縣平鎮市宋屋國小附設幼稚
園教師。

副班長--鍾鈴珠

鍾家女兒初長成，**玲**瓏有緻人人愛，**珠**
玉明亮父母疼，和平信義好相處。

現職---桃園縣平鎮市和平幼稚園園長。

文書長--林阿蜜

林家小姐好脾氣，**阿**姨稱呼也不氣，**蜜**
蜜甜甜好人氣。

現職---桃園縣平鎮市平興國小教師。

總務長--劉芳美

劉氏家族大宅院，**芳**草碧綠琴聲揚，**美**
滿人生樂消遙。

現職---桃園縣大溪鎮安迪爾幼稚園教
師。

志工--許瑋庭

許氏家族愛玩石，**瑋**寶珍貴真稀奇，**庭**園種滿藍寶石。

現職---桃園縣平鎮市宋屋國小附設幼稚園教師。

後補志工--黃傳閔

黃家大哥廚藝讚，**傳**來佳餚共品嚐，**閔**揚美食人稱讚。

現職---桃園縣龜山鄉大崗國小工友。

學員--吳素絲

吳家媽媽有一套，**素**來烹調手藝讚，**絲**絲入扣好味道，大家吃了哈哈笑。

現職---桃園縣復興鄉長興國小廚工。

學員--游麗卿

游來游去找真愛，**麗**質天生好可愛，**卿**卿我我真恩愛。

現職---安親班教師。

學員--范秉棋

　　范氏家族學養豐，**秉**性堅貞勤戮力，**棋**開得勝傳鄉里，欣欣向榮好光景。

　　現職---桃園縣幼兒福利協會理事長、中山社區發展協會理事長、桃園縣私立欣欣幼稚園董事長。

學員--陳美英

　　陳家有女初長成，**美**麗大方學養豐，**英**姿煥發好前程。

　　現職---桃園縣奎輝國小附設幼稚園代理教師。

學員--黃正芬

　　黃家千金窈窕女，**正**字標記美人痣，**芬**芳氣質彬彬禮。

　　現職--桃園縣私立彬彬托兒所所長。

學員--吳寶珠

　　吳家長女真聰穎，**寶**攬群書學養豐，**珠**落玉盤響叮咚。

　　現職---桃園縣私立佳群幼稚園園長。

學員--鍾美寶

　　鍾家妹妹好心腸，**美**味新知廣宣傳，**寶**貝自己好健康，白馬王子是我「ㄤ」。
　　現職---桃園縣私立白馬幼稚園園長。

學員--黃美煜

　　黃家大姐笑盈盈，**美**好人生勤耕營，**煜**煜生輝耀光明。
　　現職---桃園縣私立維多利亞幼稚園負責人。

學員--林惠貞

　　林家女孩講義氣，**惠**我良多好姊妹，**貞**潔情懷意難忘。
　　現職---桃園縣私立頂好幼稚園園長。

學員--李嘉莉

　　李氏家族庭院廣，**嘉**賓雲集畫雕樑，**莉**莉滿園玫瑰香。
　　現職---桃園縣私立玫瑰幼稚園園長。

學員--陳秀梅

　　陳家大姐最有情，**秀**外慧中好秉性，**梅**
花香遍新方園。
　　現職---桃園縣私立新方幼稚園園長。

學員--王金永

　　王國世界美少男，**金**碧輝煌耀祖先，**永**
續經營傳家遠。
　　現職---生命教育志工。

學員--鄭美玉

　　鄭家千金有福氣，**美**滿姻緣一線牽，**玉**
珮黃金愛情堅。
　　現職---生命教育志工。

學員--湯美妹

　　湯家大姐人緣好，**美**麗高挑身材棒，**妹**
妹代勞萬事通，晨光出現好運通。
　　現職---桃園縣私立晨光幼稚園園長。

來看電影

來看電影

一、課程設計

(一)影像讀書會課程設計

（93學年第二期）（開課前的設計）

課程編號：K01

課程類別：學術人文

課程領域：學術人文

課程名稱：社區影像讀書會

授課教師：陳彩鸞　老師

課程時間：每週二晚上7:00～9:00

授課地點：平興國小

授課學分：2學分

課程理念：透過影片觀賞、討論、分享，喚起社區居民對
公共議題之關切及關心。對週遭事務保持敏銳
觀察力，練習運用影像記錄所見所聞並進行探
討，進而提升生活品質，建構社區優質生活空
間，開展生命意義。

課程要求：對影像讀書會有興趣；對公共議題有興趣；喜歡
與人分享者。

招生人數：30～50人

收費：1600元

課程大綱

週數	日期	主題內容	簡介
第一週	9/4（六）	聯合開學典禮	認識平鎮市大及其他
第二週	9/7	相見歡、認識影像讀書會	學員認識 課程介紹
第三週	9/14	【有你真好】欣賞與討論	觀賞、討論、發表
第四週	9/21	【有你真好】延伸活動	創作分享、心情小語
第五週	9/28 中秋	中秋節放假乙天	
第六週	10/5	【素蘭要出嫁】欣賞與討論	觀賞、討論、發表
第七週	10/12	【素蘭要出嫁】延伸活動	創作分享、心情小語
第八週	10/19	【一葉蘭】欣賞討論及延伸活動	觀賞、討論、發表
第九週	10/26	公共論壇	擴展視野、關心議題
第十週	11/02	【用腳飛翔的女孩】欣賞與討論	觀賞、討論、發表
第十一週	11/09	【用腳飛翔的女孩】延伸活動	創作分享、心情小語
第十二週	11/16	【憂慮花蓮 鍾寶珠和她的後山歲月】欣賞與討論	觀賞、討論、發表
第十三週	11/23	【憂慮花蓮 鍾寶珠和她的後山歲月】延伸活動	創作分享、心情小語
第十四週	11/30	紀錄片的探討與關切	討論、發表
第十五週	12/07	來拍紀錄片	拍攝紀錄片
第十六週	12/14	記錄影片欣賞討論	觀賞、討論、發表
第十七週	12/21	記錄影片與公共議題之社區使命	探討、討論、發表
第十八週	12/28	結業典禮與期末成果發表	
師資簡介	幼稚園園長；國小教師、主任；資淺讀書會帶領人。喜歡交朋結友，喜歡當導遊，帶人閱讀自然遊山玩水；也喜歡帶人讀書、討論。		

課程簡介（以下課程簡介摘自網路）

有你真好

　　7歲小男孩小武，來到荒涼偏僻的鄉下，和首次見面的外婆一起度過這段難忘的暑假。小武是個調皮、愛打電動、組合金剛的城市小孩；不能說話的啞巴外婆卻是貧苦、樂天知命、有耐心的獨居老人，於是祖孫二人之間發生一波波令人發笑又氣結的衝突，卻也產生讓人鼻酸、感動的愛。

　　一個小男孩和一個老祖母，並不代表就是寓意深遠的藝術片，其實導演的目標，是拍一部成功的商業電影，「清新、有趣、感人」，就是整部電影的感覺。本來打算兩個月殺青，不過拍攝工作卻持續了半年，因為導演不想一次拍掉相同場景的戲份，他要每一場戲都是獨立拍攝的，這樣才能捕捉到演員最細緻的感情。

素蘭要出嫁

　　辛家的素蘭，從小人見人愛又會唸書，一路名列前茅唸到高中畢業，一直到大學聯考前一個月，人突然變得痴傻又精神異常，辛家的幸福時光也從此變了樣。首先是大筆的醫療支出，讓辛嫂捉襟見肘，辛先生的微薄薪水，及長子志鵬的辛苦錢，根本不堪負荷。接著是銀行貸款和跟會的龐大利息，讓老夫妻兩人輾轉難眠，無計可施。 辛先生想了一夜，決定向服務的機關申請資遣，雖然會損失退休金，且必須搬出宿舍，至少可先應一下急，接著辛先生看準時機，做起了大理石的生意，誰知他一個讀書人，畢竟是做生意的門外漢，做沒多久，所有投資下去的資金，全部化為幻影，在萬分不得已之下，念了不少書的辛先生，

竟應徵去一家偏僻的小學當工友。 送走了辛先生，辛嫂分外感傷，所幸素蘭在照料得當下，病情總算有些起色，平常不但可做些簡單家事，也能去職業訓練班學打字。素蘭的精神病漸好，開始吸引附近的年輕人，有一個朱宏德，追得更是殷勤，辛嫂有時撞見小倆口卿卿我我，心裡不免擔憂，又不知如何阻止…。

用腳飛翔的女孩

一出生就沒有雙手，左腿又只有右腿的一半長，但她卻是奧運游泳得獎選手，更是一位全球知名演唱家。

用腳飛翔的女孩---溫洪祥

蓮娜‧瑪莉亞生下來就沒有手，只有腳，但是一隻腳不正常，因為太短了，但是他沒有「怨天尤人」，他相信上帝可以度過一切的困難，另外也相信爸爸和媽媽。

蓮娜‧瑪莉亞，做任何是都很好，例如：「三歲學游泳、用腳打電腦用腳織毛衣、用腳寫字，三歲學游泳是爸爸和媽媽教的，兒且破了殘障奧運選手，用腳打電腦是自己學的，用腳織毛衣是慢慢的學習才有今天的成果，用腳寫字是慢慢學習的，才有今天的成果，所以以後要好好的學習今天的蓮娜‧瑪莉亞。

我覺得蓮娜‧瑪莉亞這片電影的女主角，克服了所有的困難，充實生活還沒有看的時候我覺得蓮娜‧瑪莉亞，很可憐，但是我看完的時後，我覺得蓮娜‧瑪莉亞這片電影的女主角很快樂，因為蓮娜‧瑪莉亞，雖然沒有手，但是還有腳可以做事情或做家做事，也可以幫忙別人。

「用腳飛翔的女孩」這個標題真好，鳥因為有翅膀而可以飛翔，人因為雙手萬能而能完成很多事，蓮娜‧瑪莉亞是個重度殘

障的生命勇士，出生就沒有雙手左腳只有右腳的一半，這樣在別人眼中「極不幸」的事就發生在這個北歐瑞典女孩的身上，蓮娜樂觀開朗的個性一點都不以她與人不同的外表而自卑，她3歲學會游泳，用一隻腳可以織毛線、烹飪、開車、打理自己的一切，如今她曾是殘障奧運的選手更是一位擁有美妙歌聲的歌手，一般人做不到的她卻做到了，也許她只是做事的方式與一般人不同，但是當遇到挫折打擊時我們也能擁有像蓮娜一樣的勇氣來面對現實嗎？答案對一般人而言應該是否定的！

　　現今大多數的人經常對現實生活感到不滿意，或者總是抱怨生命中缺少些什麼，一點都不知足，甚至遇到一點挫折就有輕生的念頭，正如同今日的「草莓族」，俗話說「人生不如意事，十常八九」，的確沒錯，然而自暴自棄只會傷害到愛自己的人，大海沒有礁石激不起美麗的浪花，人生的路上沒有絆腳石就無法享受成功的喜悅，我們都不孤獨因為每個人的身旁都有良師益友，蓮娜外表的缺陷、行動上不便，並沒有對她造成太大的負面影響，「樂觀才能爬上光明的絕頂，悲觀必將掉入黑暗的深淵」，蓮娜的勇氣與決心驗證了「天下無難事只怕有心人」。

　　瑞典的社會福利在全球是數一數二的，再搭配高科技的使用，所以蓮娜也能自行開車，反觀國內在這方面似乎就不及國外，如果今天蓮娜是在台灣出生，她極有可能成為棄嬰，或者長大後須要忍受大眾異樣的眼光，永遠無法走出自己的路，蓮娜出生於一個充　滿愛的家庭，再加上對神的信仰，她成長的路上處處有陽光，她堅毅不撓的精神是值得我們學習的。

　　看完了《用腳飛翔的女孩》深深得感受到自己是幸運的，但是卻欠缺蓮娜的勇氣與樂觀，然而也讓我想到至今在台灣的社會中也有許多肢體殘障的人，他們在這個社會裡沒有發展的空間，

甚至還須忍受不公平的待遇，我想只要處處有愛，這些弱勢的朋友也就不會活得沒有尊嚴，最後我要獻給蓮娜 「蓮娜，妳是寒冬中開放最嬌艷的玫瑰」。

憂慮花蓮

鍾寶珠和她的後山歲月
—木枝·籠爻（潘朝成）71 min

這部一九九七年開始拍攝，費時兩年多完成的紀錄片，試圖呈現十年來花蓮環境保護運動的歷程。以鍾寶珠這位勇敢堅持理想的客家女性為主角，帶領我們到環境現場，目睹環境遭受破壞的情形。

鍾寶珠與花蓮各環保團體意識到，環境保護運動只靠上街頭的抗爭與表演藝術也不是辦法，於是決定出馬競選花蓮縣議員，想在地方議會上得到發言的權力，阻止一切不當的開發政策。經過幾個月的奔波，雖不幸落選，但她仍繼續監督環境的變化，並適時的對外公布不當的開發事件。

影片中探討後山的在地價值、花蓮人的矛盾、女性的觀點，以及人存在的價值等等。並以詩作深沈地憂慮花蓮，希望觸動台灣人深思花蓮整體的未來。

憂慮花蓮：木枝·籠爻（潘朝成）
得獎紀錄：2000年文建會地方文化紀錄影帶獎佳作
導演簡介：木枝·籠爻（潘朝成）
1956年5月30日出生於花蓮市美崙「鳥踏石仔」漁村。

1993年紀實攝影「異鄉人－台灣低官階的外省籍榮民」獲「第一屆台北攝影節」創作獎紀錄組第一名。

1996年公共電視台「原住民新聞雜誌」記者。

1998年紀錄片「鳥踏石仔的噶瑪蘭」獲文建會地方文化紀錄影帶獎佳作獎。

1999年出版「噶瑪蘭族－永不磨滅的尊嚴與記憶」攝影文集。

2000年紀錄片「吉貝耍與平埔阿嬤」及「憂慮花蓮－鍾寶珠和她的後山歲月」獲文建會地方文化紀錄影帶獎佳作獎。

影像讀書會是2004年4/19—7/31社區大學推出之活動

指導單位：行政院文化建設委員會

主辦單位：社團法人社區大學全國促進會

協辦單位：財團法人公共電視文化事業基金會

協辦社區大學：台北縣板橋社區大學、台北市南港社區大學
　　　　　　　高雄縣旗美社區大學、苗栗縣社區大學
　　　　　　　新竹縣社區大學（寶山社區・芎林社區）
　　　　　　　新竹市香山社區大學、新竹市青草湖社區大學
　　　　　　　桃園縣社區大學桃籽園教室、屏東部落社區大學
　　　　　　　台南市社區大學

(二)思考的問題

　　社區大學開設影像讀書會以觀賞討論探討紀錄片為主，藉由影像觀賞喚起大家對公共議題之關切及討論。探討之主題包含：

公衛教育與環保生態

　　《看見鹽分地帶》、《打開身心靈門窗—注意力失調與過動兒》、《憂慮花蓮—鍾寶珠和她的後山歲月》、《森林之夢》

族群文化差異篇

　　《外籍新娘在美濃》、《Pangah媽媽築屋的女人》、《我的名字叫春日》、《阿龍與阿菁》

家庭／兩性篇

　　《一葉蘭》、《小夫妻的天空》、《奶油蒼蠅》、《遠方》、《天堂小孩》、《誰聽我說》、《三月的禮物》、《我們為土地而戰》、《阿嬤的戀歌》、《尪姨邱燕》、《回來就好》

戰爭與和平篇

　　《布希主戰實錄》、《苦力藝術家》、《阿山》、《吉貝耍與平埔阿嬤》、《一家人》、《添仔的海》、《沒有糖廠的副糖長》

影像媒體虛實的建構

　　《少年影片》、《廚房》、《多格威斯麵》

(三)我的想法和做法

　　這是開課前我在網站上找到的資料，自從知道要帶領影像讀書會之後我便一直思考如何走這一條路？如何來設計課程？這些資訊讓我對社區影像讀書會有一些概念。但我又覺得一開始便要大家關心這些公共議題，實在比較困難。

　　我覺得「閱讀很快樂，影片欣賞很快樂，討論分享很快樂。加入公共議題，便成為使命。」當閱讀的快樂碰上使命，如何去面對？如何去拿捏？或許是一大挑戰及漫漫長路！我居然想挑戰不可能？我沒有發瘋吧？經過天人交戰的考慮，我決定先從讓學員有興趣下手再談其他，於是我捨棄了紀錄片，改成觀賞討論劇情片。

<div align="right">2004.05.02 於關西新搬的透天書坊</div>

(四)真情告白—社區影像讀書會課程實施紀錄

課程實施情形〈課程結束後補記〉

週數	日期	主題內容	簡介
第一週	9/4	聯合開學典禮（週六）	認識平鎮市大及其他
第二週	9/7	相見歡、認識影像讀書會	學員認識 課程介紹
第三週	9/14	《有你真好》欣賞	觀賞、討論、發表
第四週	9/21	《有你真好》延伸活動	創作分享、心情小語
第五週	9/28 中秋	中秋節放假乙天	
第六週	10/5	《老師你好》欣賞	觀賞、討論、發表
第七週	10/12	《老師你好》延伸活動	創作分享、心情小語
第八週	10/19	幹部會議，偏遠廢併校問題討論	和平幼稚園
第九週	10/29	公共論壇我的強娜威	擴展視野、關心議題
第十週	11/02	《他不笨，他是我爸爸》欣賞	觀賞、討論、發表
第十一週	11/09	《他不笨，他是我爸爸》討論	創作分享、心情小語
第十二週	11/16	《當我們黏在一起》欣賞	觀賞、討論、發表
第十三週	11/23	《當我們黏在一起》討論	創作分享、心情小語
第十四週	11/30	《築夢鬱金香》欣賞	討論、發表
第十五週	12/07	大陸遊學心得分享麗卿	照片處理方法、
第十六週	12/14	儷宴期末聚餐	聯誼、贈書、
第十七週	12/21	學期回顧展、成果展工作討論	討論、發表、分工
第十八週	1/8 （六）	結業典禮與期末成果發表	分享、成長
師資簡介	幼稚園園長；國小教師、主任；資淺讀書會帶領人。喜歡交朋結友，喜歡當導遊，帶人閱讀自然遊山玩水；也喜歡帶人讀書、討論。		

(五) 第一堂上課紀錄（93年9月7日星期二）

(1) 活動安排

1. 學員自我介紹互相認識
2. 選舉班級幹部（班長、副班長、文書長、總務、志工、值日生排班方式及名單）
3. 分組討論（推薦影片、課程安排方式或其他建議）
4. 做成書面資料
5. 準時下課（值日生關門窗）

(2) 活動成果

選出班級幹部名單如下

班　　長：史蓉芬	副班長：鍾玲珠
文書長：林阿蜜	總務長：劉芳美
志　　工：許瑋庭	後補志工：黃傳閎

分組討論

組別名稱	成員	推薦影片	期待的上課內容或方式
Kirin	玲珠、芳美 秉棋、嘉莉	他不笨，他是我爸爸	分享方式採用自由活潑的討論；甚至可用分組表演或及及興表演方式等
四人小組	秀梅、蓉芬 瑋庭、阿蜜	與特殊教育有關者 兩性問題 單親家庭	分組討論 輕鬆活潑方式
美女組	美煜、正芬 寶珠、美寶	1. 當我們黏在一起 2. 最新近期上映影片	1. 輕鬆活潑方式上課 2. 學期結束開同樂會 （12/28）
外地客	美英、彩鸞 傳閎、麗卿	1. 天堂的孩子 2. 教育類	輕鬆活潑無壓力

(3) 值日生值班工作及輪值表

週數	日期	上課紀錄及工作內容	負責人
第一週	9/4	聯合開學典禮（週六）	
第二週	9/7	相見歡、認識影像讀書會	阿蜜\玲珠
第三週	9/14	《有你真好》欣賞	秉棋\正芬
第四週	9/21	《有你真好》延伸活動	芳美\寶珠
第五週	9/28 中秋	中秋節放假乙天	秋節愉快！
第六週	10/5	《老師你好》欣賞	美寶\惠貞
第七週	10/12	《老師你好》延伸活動	嘉莉\美煜
第八週	10/19	幹部會議 偏遠廢併校問題討論	蓉芬\瑋庭
第九週	10/29	公共論壇我的強娜威	秀梅\傳閱
第十週	11/02	《他不笨，他是我爸爸》欣賞	素絲\美英
第十一週	11/09	《他不笨，他是我爸爸》討論	歷卿\美妹
第十二週	11/16	《當我們黏在一起》欣賞	阿蜜\玲珠
第十三週	11/23	《當我們黏在一起》討論	秉棋\正芬
第十四週	11/30	《築夢鬱金香》欣賞	芳美\寶珠
第十五週	12/07	大陸遊學心得分享麗卿	美寶\惠貞
第十六週	12/14	儷宴期末聚餐	嘉莉\美煜
第十七週	12/21	學期回顧展、成果展工作討論	蓉芬\瑋庭
第十八週	1/8 （六）	結業典禮與期末成果發表	秀梅\傳閱

值日生工作：上課課堂紀錄整理、門窗電燈關鎖。

※紀錄完成請將磁片及列印一份文字交給「文書—阿蜜」，大家校稿之後定稿，準備將來做「社區影像讀書會成果彙整」，謝謝大家。

(4) 學員自我介紹內容如下

玲珠： 站在那兒？（都可以！你也可以站在桌子上面！）老
　　　師！我從來沒有那麼準時過的喔！讀書會都是快八點才
　　　進來，今天因為彩鸞第一天開課，所以我準時來上課。
　　　不好意思，因為我七點才到家，所以會遲到一點，不是
　　　我故意的，這麼說喔。阿蜜說園長不應該這樣子，但是
　　　-----因為-----

彩鸞（帶領人）： 你來，我就很高興了！美妹沒來，請秉棋范董。

秉棋： 大家都叫我范董，聽起來像飯桶，以後就叫我Kirin 麒
　　　麟，我在龍潭成立一個讀書會，在社區推展閱讀，陳老
　　　師在我們那兒上了一期社區媽媽讀書會，希望能繼續再
　　　來，我們同學裡面都是同行，利用這個時間讀書，我覺
　　　得個人會成長，大家一起來共同成長，謝謝各位。

彩鸞： 好！謝謝Kirin，再來請芳美。

芳美： 讀書會一起來，看電影一起來，彩鸞是很有號召力的，
　　　大家都衝著他來了，我相信大家在彩鸞的帶領下，一定
　　　很有收穫，謝謝大家。

彩鸞： 謝謝芳美！希望能夠不負所望，來！請寶珠。

寶珠： 大家晚安！（晚安）我是佳群幼稚園，我叫吳寶珠，
　　　很高興跟大家認識，那就是參與讀書會，我以前也參加
　　　過一個讀書會，大家共同讀一本書一起討論，大家在一
　　　起成長的過程裡，每個人環境不一樣，同樣一本書有人
　　　看得唏哩嘩啦、有的人太感動，為什麼？因為每個人的
　　　成長過程都不一樣，所以感受也不一樣，我覺得這個很
　　　好。我參與的讀書會後來停掉一年多了，現在來參加這

個讀書會我感覺很有意義。今天大家都是前輩，尤其像劉園長（芳美）以前我的小孩就是讀他的幼稚園，現在這個小孩已經碩士了（耀煜喔！對！）我看我真的值得來，我很高興能夠跟大家學習，謝謝！

彩鸞：真沒想到你的家長也變成園長了！謝謝！請嘉莉（此時正芬走進教室，彩鸞說歡迎光臨！）

嘉莉：大家好！我叫嘉莉，我的名字很好記，把白嘉莉去掉非常好記。我也是一個幼稚園工作者，今天在這裡看到好多夥伴，一進門我就覺得說喔今天在開同學會。那之前就耳聞很多人譬如說鍾園長玲珠，他說讀書會很棒很棒，我就很期待說下次有機會要叫我，果然我跟上了。很高興跟大家一起學習，一起成長，讓我更進步，謝謝。

彩鸞：（秀梅走進教室）請進！請進！辛苦你了！他從楊梅來打電話打到現在。再說嘉莉的幼稚園叫玫瑰幼稚園，以前我在台北開幼稚園也叫玫瑰幼稚園，第一次來到桃園我就說：啊！這裡有一個玫瑰幼稚園，跟我的玫瑰幼稚園一樣。以前我在幼稚園裡有媽媽、爸爸家長的社交舞社團，一起在幼稚園學跳社交舞，學期當中每隔一段時間，我就帶他們到舞廳去跳舞，去跳舞的時候，我都會先預約位子，說玫瑰，大家都以為是特種營業的女郎，我就跟舞廳經理他們開玩笑說：「對啊！我是特種營業女郎，專門陪人家的老公、老婆吃飯睡覺的。」所以舞廳經理對我印象特別深刻，每次帶隊去他們都會特別招待。所以對嘉莉印象特別深刻。謝謝嘉莉，歡迎嘉莉加入我們的行列。好，請美煜。

美煜： 大家好！我是維多利亞執行長，在這裡看到這麼多的前輩，希望多多指教，第一次來參加這個讀書會，彩鸞這麼熱心的帶領，大家都會成長蠻多的，謝謝大家。

彩鸞： 維多利亞的執行長，執行長叫CEO，我讀那本《從A到A+》認識了三個英文字CEO叫執行長，3個字的縮寫，好，我們也歡迎美煜加入我們，現在請蓉芬我們的班長。

蓉芬： 各位園長大家好，我是宋屋附幼的老師，也是衝著彩鸞來的，因為我們學校就在附近，非常近，很方便，很高興跟大家做同學。

玲珠： 為什麼不找你們園長來？

蓉芬： 我們園長太忙了，沒空。

彩鸞： 我也叫那個誰？你們園長叫什麼？淑慧，對淑慧。我第一個在想宋屋不是有一個蓉芬和淑慧嗎？我就打電話，我暑假六月份就開始找他，然後六月、七月、八月都找不到他，九月份開學了才找到他。他的史是歷史的史，他以前在龍壽國小附幼當園長，那時他們的校長是黃種斌校長，聽說黃校長最喜歡說：「史園長，你駛過來！」開開玩笑！請瑋庭！

瑋庭： 謝謝大家！很高興有這個機會認識大家，跟這麼多長輩一起學習，我是蓉芬的同事，跟著蓉芬一起來，請各位多多指教，我也很樂意為大家服務。謝謝大家！

彩鸞： 謝謝瑋庭，你來我們很歡迎，也謝謝你願意為大家服務。再來我們請阿蜜。

阿蜜： 上一期的讀書會我認識了彩鸞老師，覺得他為人熱心服務、平易近人，加上你們這些園長讓我覺得很溫暖，所以我就來了，謝謝大家。

彩鸞：第一次看到讀書會會員名單有阿蜜出現，很訝異！我以為只有園長們才來參加我的影像讀書會，你是我第一個不是我召來的學員，真是太感謝你了，還有這期的成果彙整還希望你多多幫忙，仍然要借重你的專長，真是謝謝你啦！現在我們請美寶。

美寶：大家晚安！（晚安）我在白馬幼稚園，我叫美寶，很高興今天來一起成長，謝謝彩鸞給我們這個機會。

彩鸞：謝謝美寶！是你們給我機會，我一定努力把讀書會帶好，不要讓你們失望。請秀梅。

秀梅：真不好意思，我在外面繞了一個多小時，要不是彩鸞，我早就就打道回府，不想來了，可是一想到彩鸞今天第一天上課無論如何還是要來，很高興跟大家一起學習成長，我對讀書會很有興趣，也在自己的園裡帶讀書會，希望能來看看多學一點，帶回去讓自己的讀書會更豐富更符合需求，謝謝大家。

彩鸞：感謝秀梅這麼忙又這麼遠還趕來，請美英，我的同事。

美英：能來參加這個讀書會也算是緣份，九月份學校剛開學沒多久，彩鸞主任就打電話叫我去她們學校代課，我就去了，他又說一起來參加讀書會吧！於是我就來了。我是彩鸞主任的學生（補習班的學生）這裡有一些同學像玲珠我認識，一起去綠島玩過，很高興能有這個機會參與讀書會，請多多指教。

彩鸞：學校剛開學沒多久就缺兩個代課教師，我找美英他很爽快就答應了，我就說既然來了就來參加讀書會，於是他就又來了，真好！現在我們請來自最遠（台北）的麗卿。

麗卿：耶！大家好！首先我很感謝閎哥喔！我大概以後的讀書
　　　會都有車子可坐，因為我住在台北，然後上一次的讀書
　　　會跑到龍潭，人家已經下課了。（他是指到Kirin的中山
　　　社區讀書會）那一次我還在安親班上課，那我也很感謝
　　　那一次的讀書會，彩鸞說耶！我第二天要去必聖（指必
　　　聖幼教補習班）去上一堂自傳及資料整理的課，你要不
　　　要過來。我說好耶，過去也不錯，於是我就去聽了老師
　　　的一堂免費的課，就因為這個因緣，今年六月考上經國
　　　管理學院的幼教系。今年八月我的安親班老闆不繼續營
　　　業了，上星期打電話給彩鸞姐跟他說沒有事可以做了，
　　　他說有讀書會耶，那不去上班就來參加讀書會，因為正
　　　好閎哥在大崗國小離長庚醫院很近，我就有車坐，所以
　　　以後還要謝謝閎哥的車讓我坐一下，讓我完成這半年的
　　　讀書會，謝謝！

彩鸞：其實我也沒有想到他會來，他真的是蠻遠的，意料之中
　　　（No！No！意料之外）的人物，意料之外的人物還包含
　　　阿蜜還有那個敏媛，他今天怎麼沒來？晚一點再來打電
　　　話，好！我們請閎哥。

傳閎：我不用講了啦！（他說你們的掌聲不夠熱烈），我想
　　　今天最重要的一句話是什麼呢？我願意被追隨。（哈！
　　　哈！哈！）（是你追隨我們，還是你要讓我們追隨？）

玲珠：你的雞腳很好吃啊！

傳閎：我下個星期帶來！

彩鸞：謝謝閎哥！希望你多多滷雞腳！請問還有誰還沒上台
　　　的？喔！把我的范媽媽忘記了，有請范媽媽！

素絲：謝謝大家，我是吳素絲，因為先生姓范，大家叫我范媽

媽，很高興能和陳主任一起來參加他的影像讀書會，我
喜歡看電影，所以就來了，請大家多多指教。

彩鸞：謝謝范媽媽，他來也是意料之外，我說我要到平鎮市民
大學開設影像讀書會，他就說他要來，讓我嚇一跳，他
是我們學校的營養午餐廚師，因為煮飯給我們吃所以大
家叫他「飯媽媽」，六年級畢業生畢業感言大家都說謝
謝范媽媽煮飯給我們吃，都沒有人感謝老師，畢業生回
來也是去看他，告訴他：「范媽媽！我們好想念你煮的
菜，你煮的菜好好吃！」我們學校從有營養午餐范媽媽
就來煮了，他說他要一直煮到學校併校。

（5）分組討論及報告內容

Kirin 組：嘉莉代表

　　一致討論結果我們決定推薦《他不笨，他是我爸爸》那個
片子我曾經看過，不知道片名對不對。整個電影是在寫一個只有
五歲智商的爸爸，智能不足的爸爸，他要把一個小女孩帶大，因
為他的老婆在孩子出生之後就離開了，所以他一個人獨立撫養這
個小孩，從小貝比到他八歲，後來社工人員介入讓這個小孩到寄
養家庭生活，因為這個女孩覺得他比爸爸聰明，所以他就不想長
大，學校老師也發現這個問題，所以跟政府相關部門討論之後決
定這個孩子必須被隔離，隔離之後父女的感情心情在這個片子裡
是很大很大的主軸，當然到最後打官司，有一個很有正義的律師
去救援，這個爸爸還是只有五歲智商，那孩子越來越大，結局很
巧妙，這個律師跟著這個寄養家庭一起生活，空間很大，所以這
個家庭就有律師、律師的兒子、女兒還有爸爸。這個律師是個女
強人，他離婚帶著一個小男孩比這個八歲的女孩大一點，智商不

足的爸爸又帶著八歲的孩子，四個人組成一個家庭，夠圓滿了，好，就這樣，討論結果出來分享一下，謝謝大家。

外地客組：美英代表

（闊哥不敢上來）怎麼可以不要來？外地客不能少他耶，三缺一（要照相！不要找藉口！請嘉莉去幫忙拍一下！）（彩鸞：我也算外地客）我們外地客介紹的是《天堂的小孩》影片是敘述伊朗的地方，他們小朋友都很不富裕，一對兄妹因為一雙球鞋輪流穿，哥哥為了要得到球鞋參加馬拉松賽跑，希望能得到第三名，因為第三名有一雙球鞋，可是後來卻得了第一名，相當感人的故事。其實我們台灣的孩子是很幸福的，鞋子一雙一雙的買，一雙換過一雙，看過這部片子覺得我們是太幸福了。雖然這部片子我已看過但覺得很不錯推薦給大家參考，謝謝大家。

四人小組：阿蜜代表

我們沒有特別的影片推薦，因為不記得了，但是我們推薦與特殊教育有關者、兩性問題、單親家庭等問題的片子，請老師去找吧！另外對於上課方式，我們也沒有特別的需求，看大家的意見，我們一切隨老師安排。

美女組：寶珠代表

我是美女中的美女，所以我代表發言，我們尚未討論出一個好結果，對於影片我們推薦《當我們黏在一起》那是寫一對黏體嬰兄弟的故事，蠻有趣也蠻感人的，所以我們希望能一起欣賞，另外我們也希望能看到最近最新上映的片子。對於上課方式希望能以輕鬆活潑的、沒有壓力的方式，因為我們平常就已經很忙

了，不要再給我們壓力，還有，最後希望學期結束時，開一次同
樂會12月28日，大家同樂一下，以上簡單報告，謝謝大家。

彩鸞：感謝大家的建議和寶貴意見，推薦的影片像《天堂的小
　　　孩》、《他不笨，他是我爸爸》、《當我們黏在一起》
　　　都是很好的片子，另外有關單親、特殊教育、教育、兩
　　　性教育的片子也有蠻多好片子值得欣賞，有一些片子不
　　　記得沒關係，回去可以再想一想再找一些資料，然後我
　　　們可以說這個片子很好很值得看把原先要看的作修改，
　　　這是對課程的一個簡單說明及介紹。我預定的《有你
　　　真好》這部片子就包含了特殊教育、親單家庭、隔代教
　　　養、城鄉差距等很感人也很可以討論的影片，就決定先
　　　看這一部再來再看同學推薦的影片。那美女組另外有說
　　　要開同樂會而且指定要在12月28日開，是不是因為剛好
　　　有一個聖誕節，所以引起了她們對聖誕鈴聲和聖誕節的
　　　期待，對於這些建議我一定從善如流，好嗎！大家還有
　　　什麼問題？

蓉芬：請問校外教學是要利用什麼時間？拍攝什麼主題？

彩鸞：大部分是利用週六、週日時間，假日你們比較沒有時間
　　　參與是不是？我再來想想要怎樣做？讓大家都能參與又
　　　不耽誤家庭聚會時間好嗎，來參加這個讀書會不要有太
　　　大的壓力，不然就不好玩了，我一定盡量安排符合大家
　　　需求，若無法兼顧到大家，那也要大部分人願意參加，
　　　好嗎！你們大家都衝著我來，我壓力好大！不過我還是
　　　很感謝大家的捧場，我一定盡力讓大家《滿載而歸》，
　　　我想在這半年的時間裡，我們一起看電影，一起哭、一
　　　起笑、「不知是誰說的？」一起討論、一起成長，也是

人生難得的經驗和緣分。我珍惜這份友情，也珍惜這份
「緣」，在每個星期二晚上就讓我們相約在平興國小一
起哭一起笑一起啃雞爪、一起成長。因為時間的關係我
們準時上、下課，下個星期我們看第一部片子，片名叫
《有你真好》希望大家準時，電影於七點準時開演，不
要遲到喔！喔！有人要提供雞腳，那太好了！歡迎大家
提供零食，多多益善，決不反對，（反對無效）下課後
請大家儘快離開，因為警衛伯伯也很辛苦，要大家離開
了他才能休息，也請大家不要忘記對警衛伯伯說一聲：
《謝謝您！您辛苦了！》大家也辛苦了！下週再見！

(6) 電影開演啦打開眼睛，請夢進來

Open Eyes！Dream come in！Please！

聽說我要在平鎮市民大學開課，所有朋友都來捧場，一下子就湊足了開課的人數，我很高興也很惶恐，怕自己帶不好，辜負大家的好意，於是努力的想、認真的想、用力的想，到底要如何去帶領這一個新興的課程？阿居老師說：「這是一個新興的行業很有潛力」。就是因為新興行業，沒人走過，所以如何踏出第一步？傷透我的腦筋，幾乎每個夜晚都在想影像讀書會的事。想以前在耕莘青年寫作會；在台北市立師院讀書會；在古亭托兒所讀書會；在大崗附幼家長成長團讀書會---種種的讀書會歷歷如幕。

讀書會的本質是交談是分享，讀書會閱讀的材料可以是一本書、一篇短文或是繪本；也可以是一幅名畫、一幅風景畫或是一部影片；更可以是閱讀大自然、閱讀『人生』。讀書會可以說是最有彈性的空間運用，但是加上『影像讀書會』可能要有那麼一點不同，於是我把影像讀書會界定為「看電影、討論、分享」，「打開眼睛，把夢請進來」。

為提高學員參與影像讀書會的樂趣及興趣，決定更改課程設計內容，以學員的意願及提議做參考，先讓他們願意來上影像讀書會的課程，再談相關公共議題。也就是先從感性的影片看起、談起，讓他們先產生興趣，對自己周邊環境及生活發生關心和關懷，願意把這個理念發展出去。

根據9/7上課分組討論結果決定本學期觀賞如下影片：

（一）有你真好

（二）老師你好

（三）當我們年黏一起

（四）他不笨，他是我爸爸

（五）天堂的孩子（後來更改為築夢鬱金香）。

現在就讓我們打開心胸，欣賞電影！

2004/09/10

二、影片欣賞

(一) 有你真好　《The Way Home》—祖孫之愛

導　　演：李廷香

編　　劇：李廷香

演　　員：俞承豪、金乙粉

類　　別：劇情類

級　　別：普通級

發行公司：誠宇影業有限公司

長　　度：87分

得獎紀錄：榮獲2002年韓國大鐘獎—最佳影片、最佳劇本、
　　　　　最佳製作3項大獎
　　　　　韓片年度賣座冠軍—超過四百萬觀影人次

1. 劇情簡介

　　7歲小男孩小武，來到荒涼偏僻的鄉下，和首次見面的外婆一起度過這段難忘的暑假。小武是個調皮、愛打電動、組合金剛的城市小孩；不能說話的啞巴外婆卻是貧苦、樂天知命、有耐心的獨居老人，於是祖孫二人之間發生一波波令人發笑又氣結的衝突，卻也產生讓人鼻酸、感動的愛。

2. 劇情、心情

　　※濃濃祖孫情　綿亙空山中　迴盪在心中

　　※理出新髮　會見新友　甜蜜溫馨　盡在不言中

　　※阿婆　你生病了　要寫信　讓我知道

　　※半夜爬起來幫外婆穿針引線

※你的外婆好嗎？你多久沒看到他了？

3. 相關議題

1. 城鄉差距
2. 單親、隔代教養
3. 特殊教育
4. 親子溝通
5. 祖孫情誼

4. 討論題目

1. 看完本片最讓你感動的片段是什麼，為什麼？
2. 小武起先很看不起外婆，後來被他的真誠所感動，外婆哪些行為感動了他？
3. 小武和媽媽是單親家庭，單親家庭在教養子女方面會有什麼困難？
4. 外婆又聾又啞又駝背，可是他是一個好外婆，你的外婆還好嗎？
5. 你有多久沒寫信給外婆了？你想念他嗎？
6. 這部片子給你的啟示是什麼？或是讓你想到什麼？

5. 有你們真好（陳彩鸞）

讀書會玩過很多了，就是沒玩過「影像讀書會」，為了選片問題傷透腦筋，突然發現了《有你真好》這部片子，於是先睹為快，觀看後被劇情所感動，於是決定用《有你真好》拉開影像讀書會序幕。

劇中的外婆是一位又聾又啞的寂寞老人，一人孤獨居住在深山裡，女兒難得回來看他一次，這一趟帶回來外孫，把外孫拋給他之後女兒又回到滾滾紅塵奔波上班，留下他們祖孫兩個，於是一連串好玩的、溫馨的、惡作劇的場景，一一浮現眼前，好玩的片段，大家一起笑；溫馨的片段，大家一起溫暖；感人的畫面，大家一起流淚。突然玲珠說：「大家一起哭！一起笑！也挺有意思的！」

最容易感動最愛哭的是我，當影片最後播放音樂，把外婆蹣跚走路的步伐，拉到一層一層的山路時，我的眼淚不爭氣的流出來。大家低頭久久不語。

「有多久你沒有去看外婆了？」、「這個外婆真命苦，又聾又啞又駝背，演來真辛苦！」、「外婆的真情付出終於贏得小男孩的心，半夜還爬起來幫外婆穿針線！」、「我最感動的是他坐在書桌前幫外婆寫信畫卡片時，他怕外婆不會講話又不識字不會寫信，萬一生病了怎麼辦？於是幫外婆寫好、畫好卡片，讓外婆一有狀況趕快把不同需求的信或卡片寄出去，他就有辦法來拯救外婆、來協助外婆」，好細心、好溫馨的男孩！讓人喜愛在心。

大家熱絡的討論著劇情，我看著這一群可愛的朋友，他們都是沖著我而來，聽說我要在平鎮市民大學開課，義不容辭馬上報名繳錢，真真讓人感動。我想藉著這部片子告訴他們：「有你們真好」！

6. 百行善孝為先（黃正芬）

《有你真好》是一部韓國片，曾經榮獲韓國大鐘獎的最佳影片獎、最佳劇本獎、最佳製片獎。

觀賞此片後的心得非常豐富，簡單條列於後：

1. 隔代教育的問題，出現在這對祖孫的生活中，值得探討。
2. 城市與城鄉生活方式的懸殊以及適應的問題。
3. 當這部片子中的奶奶，如果不是啞巴時的狀況又會如何？
4. 當要感化一個思想行為無知者，付出的代價何其大。
5. 一個人於絢爛歸於平靜時的調適也是一種學習。
6. 佩服老奶奶無怨無悔、逆來順受的精神。
7. 可資證明的是一個人的內在比外在的美來得更重要。
8. 對幼童的教育若本著愛心、耐心，朽木也可雕出精品來。
9. 百善以孝為先，人生有一件事不能等，就是「孝順」，人生無常，應即時把握活的感覺。

7. 學員回應

1. 美寶：看到影片中小武幫外婆穿針的情形，好感動！
2. 玲珠：小武和外婆在麵攤店裡，奶奶看著小伍吃麵，讓我想起「一碗湯麵」的故事，忍不住想掉眼淚。
3. 素絲：外婆就是疼孫，孫子最後也被外婆所感動，終於沒有白疼一場。
4. 芳美：教外婆寫信、幫外婆畫好卡片，寄給小武說「我病了！」、「我想你」！充分表現赤子之心！

8. 三代同堂，真好！（陳美英）

劇情簡介

背　　景：本片背景是韓國

主　　角：一個啞巴的外婆＆十歲的小男外孫

劇情內容：啞巴婆婆的女兒因為失業，因而將孩子托付鄉下
　　　　　的媽媽帶；啞巴婆婆是很高興和期待與孫子相聚
　　　　　的時光；然而小孫子從熱鬧的城市到靜闃鄉間，
　　　　　當中面臨轉學、離開媽媽和同學、生活方式和習
　　　　　慣的適應甚至與啞巴外婆的溝通問題，等而展開
　　　　　一系列的感人劇情。

心情分享

　　其實從故事中，讓我想起了自己的外婆，憶起小時候最愛到
外婆家，因為家中貧窮而外婆家有很多舅舅（十個舅舅），所以
每次可以藉由外婆的帶領而串十個門戶，吃盡各種食物，而外婆
更是不厭其煩的帶著我們到處打牙祭。

　　外婆和藹可親因此獲得大家的尊敬和愛戴，印象中外婆的身
邊總是圍繞著很多小孩，嘻嘻哈哈的吵鬧著，但是外婆總是帶著
笑容，看著我們這一群頑皮的大小孫子。

　　時光流轉一瞬間，外婆已經離開我將近二十年了，但是外婆
和我之間的歡樂似乎就在眼前，恍惚是昨日事而已。因為這個影
片讓我又憶起了小時候的童年美好時光，不禁要說聲：「外婆我
好想您喔！」＆來不及說的：「外婆謝謝您！」。

後記

　　看見現在有家庭「三代同堂」生活在一起，真的很羨慕，但是自己卻沒有（因為公婆已雙歿）。希望現在正享受此生活的人，好好珍惜，讓長輩也享受含飴弄孫的樂趣，不要等失去後再來後悔莫及。

9. 無聲的祖孫情（史蓉芬）

影片名稱

有你真好

印象深刻處

1. 當孫子在睡午覺時，婆婆拿起形狀配對的玩具在玩，卻怎麼都無法配對完成，真是一位很可愛的老人家。

2. 當婆婆第一次請孫子幫她穿線時，孫子表現出一付很不想搭理的樣子，勉為其難的穿過線便放置在一旁，到第二次穿線加拉線的動作到最後媽媽要來接他，他擔心沒有人幫婆婆穿線而半夜起來把所有的針都穿上線，這一慕真的看了好感動。

3. 為了去找女朋友玩，儘可能的把自己打扮的很得體，於是請婆婆幫他剪頭髮，婆婆誤解了他的意思而把頭髮的長度剪錯，為了要掩飾而將婆婆家中唯一的一塊布拿來當頭巾。

4. 婆婆為了孫子想吃肯德基炸雞不辭路途艱辛，天空下著大雨買雞回來燉煮給孫子吃，孫子不領情還大哭大鬧的，最後受不了飢餓還是大口大口的吃起來。

5. 婆婆為了買鞋子給孫子穿，將收成的的蔬菜拿到市集去賣好不容易賺到一點錢，婆婆叫了一碗麵給孫子吃自己卻坐在位子上等，好不容易等孫子吃完了東西，買了一雙新鞋子，孫子不僅不領情還嫌鞋子醜真的很傷人。

6. 為了孫子錢也花的差不多，婆婆讓孫子坐車回去，自己卻用走路的，真的好偉大。

感想

其實人與人之間相處真的是一大學問，雖然之間無法用語言溝通，但真心相待卻能更加的了解對方，知道對方要什麼？所表現出來的動作是什麼意思？唯有用心體會才感受得到。

最大收穫

結婚後就和公婆一起住，有時會為了帶孩子的方式、理念不同而有些不愉快，看完這部片子後覺得老人家的時代和我們不同，但對孩子的愛都是最真、付出最多的而且還是無怨無悔，對我們夫妻而言，有阿公、阿媽的陪伴，不僅減輕我們的負擔而且不用擔心孩子無人照顧的問題，對公婆而言，有孫子的陪伴不僅可以含飴弄孫，平時有事情做也較不會找不到生活重心。三代同堂其實很不錯呢！

※影像讀書會帶領人彩鸞回饋：

蓉芬是「宋屋國小附設幼稚園教師、影像讀書會班長」她是一位樂觀開朗（笑口常開）的老師和好朋友，也是一位孝順長輩的好媳婦、好子女，我相信他的長輩一定會對她說：「蓉芬！有你真好！」當然，我也想如是說。

10. 珍惜擁有（游麗卿）

　　時　　間：93年09月14日星期二

　　影片名稱：有你真好

　　看完此影片感想最深處是使我懷念起往生的奶奶，奶奶在世時非常疼愛我，而我就如影片中的孩子，沒有好好珍惜所擁有的。當奶奶要辭世以前經常告訴我：你不趁我在世時經常回來看我，有一天你想回來看我已經來不及了；而事實真的如此。

　　人往往生活在福中不知福，經常埋怨、怨天尤人，而不去檢討自己，尤其現在的孩子，資訊的發達、生活的富裕，使他們不知道，生活的貧窮是什麼？也不知道學習尊重別人，像影片中的孩子一樣，他以為想吃肯德雞就有肯德雞，他的外婆能夠殺隻雞給他吃就要感恩外婆。

　　此影片教育孩子要學習去尊重別人，用感恩的心，惜福珍惜所擁有的一切；否則當失去了你想再找回來，可能，一切都太遲了。

※ 帶領人彩鸞回饋：

　　麗卿是一位好學的學員，每星期從台北千里迢迢趕來上一堂課，再披星戴月趕回台北，他的精神讓我感動，也讓大家敬佩。但願他的辛苦能有所得，他的參與本課程，讓我覺得自己深負重任。不要辜負學員的期待，感恩學員的參與，我要對他說：「麗卿！有你真好！」

※ 以上蓉芬的「無聲的祖孫情」及麗卿的「珍惜擁有」乃學員最先交來的第一篇作業，帶領人彩鸞給予回饋。

11. 由壞變好（林阿蜜）

　　小武暫時寄養在外婆住的窮鄉僻壤，他從繁華的漢城來，帶了他心愛的電動玩具，機器人玩具……但不久，發現外婆家雖有電視，卻壞掉不能看，他的電動天天打，很快就沒電了，要更換新電池，但外婆沒錢，只好偷外婆的髮叉，準備換電池，卻找不到賣電池的商店，總算找到賣電池的老闆，卻挨了一頓教訓，回程中他自尊受重創又迷路，忍不住哭了，他是那麼無助，他總算認清了——只有外婆是他僅有的依靠，所住的環境是個要什麼，沒什麼的貧窮環境，如果他不動手做的話，後果會很嚴重，譬如下雨，衣服在外面，如果不動手收衣服，他會沒有乾的衣服可穿，外婆生病了，沒有人會煮飯給他吃，他必需動手煮飯。起初他很挑食只吃罐頭，但在那種偏僻的環境，他也只好認了，連他最愛吃的炸雞，改為水煮的方式，白天唾棄的，在夜裡肚子餓時，也只好起來狼吞虎嚥。

　　小武的外婆又聾又啞又駝背，起初小武很看不起她，罵她：「白痴，笨蛋」又嫌外婆的髒腳，踩髒他的卡片。捉弄朋友（紹義）說：「瘋牛來了！」又碰翻朋友的飯菜不會道歉，他優越感很重，自以為了不起，但在那樣的環境裡，他卻顯得一無是處，沒錢、沒商店、沒朋友、沒有一切能提供他物質享受的支助，即使手中擁有最神奇的玩偶，沒人看也就沒戲唱了，他只能屈服、遷就。

　　他的驕傲、貪玩、自私、不孝順……各種劣根性，在外婆無言的愛與關懷中，漸漸消除，當他要離開外婆時，他擔心外婆生病不會打電話（啞巴），又不識字，不會寫信，老花眼不會穿針補衣服……他竟然能替外婆設想未來生活可能碰到的困難，事先

幫她想辦法解決，教導外婆該如何處理，如果他不是身歷其境，
與外婆生活了兩個月，我想他是很難體會外婆的困境，小武由壞
孩子變好的原因，除了外婆的愛感動了他，我想，一個單純不受
外界干擾誘惑的環境，應該也是重要因素吧！

12. 誠心待人（吳寶珠）

　　一開始敘述一個城市，小男孩到鄉村不適應的狀況，表現出在鄉村生活跟平常生活環境的落差……

　　小男孩跟外婆思想、觀念上的差異性，小男孩起初地抗拒到漸漸適應，也描寫一個純樸鄉下婦人對自己孩子付出之關愛、無怨尤的付出，讓小男孩的心扉漸漸打開，到之後的相互體諒與關懷，這正是人最原始對親人之間，那種無限的愛，不求報酬，只有那人與人之間的互動，到最後描寫小男孩對外婆的不捨，也正說明只要誠心對人，頑石終究點頭，用心待人，也會得到最終地尊重。

13. 母親的膝 (陳彩鸞)

福祿貝爾《母親的膝》一書上描寫著：

兒子坐在母親膝上，搖阿搖的！

兒子把心愛的玩具，一樣一樣拿來，

抱著坐在母親膝上，搖--------

突然！室內的嬰兒啼哭聲打破一切美好，

母親說：妹妹哭了，他也要抱抱呢！

兒子立刻說：沒位了，坐不下了，

母親說：擠擠看，母親的膝，

永遠是有空間的！

於是，妹妹緊挨著哥哥，

哥懷抱著他心愛之物，

大家坐在母親膝上，

搖阿搖，

搖阿搖----------------

　　第一次讀到〈母親的膝〉這個簡短的幾行詩，我的心頭湧上一股溫暖的熱潮！想起童年、晌午的時光，外頭太陽高掛天空，屋簷下涼風煦煦！我們搬幾張小凳子，依偎在媽媽懷裡，媽媽為我們挖耳屎，我們一邊欣賞廊簷上小麻雀的唧唧叫聲，一邊聆聽媽媽細述百聽不厭的「虎姑婆」、「舌郎君」故事。

　　歲月一點一滴流逝，童年的記憶，烙印在心頭，永不消逝！

　　日月如梭！光陰似箭！轉眼，我自己為人婦，為人母，為幼師，最愛的一件事，仍是擁兒入懷，擁幼生入懷。

　　在母親、老師溫暖的懷抱裡，孩子平安、健康、快樂成長，

留下溫馨美好童年回憶，直至終老，永不忘懷！

　　母親的膝是寬廣的，能容下所有兒女；老師的膝也是寬廣的，能接納所有的幼生。

　　我愛此詩，並以此詩自勉！自勵！

15. 不捨阿孫的腳（吳素絲口述、陳彩鸞整理）

　　看完這部片子讓我想到我的阿孫，我就覺得一輩子內疚，那時才一歲多吧，剛在學走路我帶他，那天因為他尿濕了褲子，我準備幫他換，就抱著他，結果去踩到他的尿水，我人滑倒，因為我的腳也是有殘缺，左腳無力支撐，我又捨不得把他丟出去，我整個人滑倒之後他被我抱在懷裡，我的全身重量壓他的腳上，他的腳彎曲折斷，我哭得要命，趕緊叫我女兒來送醫，長興離市區又遠，我急死了，一直哭，女兒一直安慰我叫我不要太自責，可是現在我看到他仍然還是很愧疚，覺得是自己害了他，他現在讀小學三年級，腳是都已經好了，但是不敢跳，不能走太久，因為總是有缺陷。（素絲一邊說一邊擦眼淚）

　　「這個事件讓我（彩鸞）想起《把帽子還給我》這本繪本，敘述奶奶為了要拯救孫子，奶奶眼睛瞎了孫子頭上留了一個疤痕，奶奶編織一頂帽子給孫子戴，可是孫子在學校被同學欺負，把他的帽子脫下來露出他的疤痕，而且把帽子丟到高高的樹上去，最後孫子爬到樹上拿到他的帽子，可是樹太高不敢下來，於是嘲笑他的同學、丟他帽子的同學，合力抬了一架梯子準備給孫子爬下樹來-----」（這段是彩鸞講）

　　祖孫之情永遠是人間最尊貴的親情，片中的外婆無怨無悔的付出終於感動了小武，為他穿針線、關心他是否生病了？關心他一個人生活又不會講話，萬一生病了怎麼辦？也可以看出親情只要付出一定能得到阿孫的回報，我也希望自己的阿孫很勇敢的生活下去，不要因為一次腳傷事件，而失去了他遊玩和享受童年的快樂。

※彩鸞回饋：

台灣有一句俗話說：「折斷手腳，反倒強壯」祝福范媽媽
的阿孫能像俗諺所說越來越強壯。也希望透過影片欣賞，
把埋藏在心理的話說出來，釋放壓力和尋求解決之道，期
望范媽媽把事件說出來之後，他的壓力和自責能因為我們
的安慰和分享而減輕。

(二) 老師你好　《My teacher is King》—師生之愛

> 導　　演：李廷香
> 編　　劇：李廷香
> 演　　員：車承原
> 類　　別：劇情類
> 級　　別：普通級
> 發行公司：誠宇影業有限公司
> 長　　度：114分
> 得獎紀錄：韓國92年度賣座強片！
> 　　　　　韓片年度賣座冠軍　超過二百五十萬觀影人次

1. 劇情簡介

　　慣於都市生活的金老師，不甘於在窮鄉僻壤的學校任教，因此，從他到達鄉村後即不斷的找機會要重返漢城。可是，他要離開也不是那麼容易，因他面對的是一群極為純真的學生和純樸的村民……

2. 劇情、心情

　　※當金老師還是小學生時，為了爸爸無法參與家長會，被老師狠狠的責打。

　　※學生為了籌經費送老師，翹課，老師家訪，狠狠的責打，然後抱頭痛哭。

　　※女朋友來訪談論如何讓學校關門

　　※突然接到電話爸爸過世了

　　※全校學生和家長都來參加父親的告別式，金老師趴地痛哭很久很久---

　　※為摔傷的工友洗頭

※幫忙做好公路和埋好水管

3. 討論議題

1. 生命教育與價值觀
2. 師生互動
3. 偏遠學校學習及生活種種
4. 銘印現象—小時候的生活經驗與日後人格發展之關係
5. 師生之愛

4. 有趣話題

1. 修水管的經驗
2. 與老師一起看星星的經驗
3. 與朋友設計陷害別人的經驗
4. 信封的用途

5. 討論題目

1. 金老師為什麼會被調離都市來到偏遠小學任教？
2. 比較第一次看信封和第二次看信封的心理及感受
3. 金老師有教育熱誠嗎？你對他有什麼看法？
4. 片中的老學生可以說是終身學習的榜樣，如果是你你會放下身段去找老師學習嗎？因為之前他們有誤解，若如果你是金老師你會收這個學生嗎？
5. 你有難忘的老師嗎？

6. 老師幫我開路（陳彩鸞）

　　就像影片中的金老師為社區居民開了一條路，讓水管和汽車可以同時通行一樣，我的小學老師—蔡旭明老師，也為我開了一條人生的康莊大道。我不知道他現在住在哪裡？但是我知道他在我心理，我永遠感激他，要不是他去向媽媽說情讓我讀書補習，我今天大概是一位農婦，每天張羅農田的事，可是因為我求學讀書不斷學習，我能在教育界貢獻心力，期望將蔡老師對學生的愛傳播出去，讓更多的學生體會讀書和接受教育的重要，讓更多的學生因為接受教育的機會，改善人生提升生活品質。

　　回想蔡老師第一天踏入同仁國民小學（嘉義縣中埔鄉）四年乙班的教室，大家譁然！哇！多帥的老師（像片中的金老師）英姿煥發、氣宇軒昂而且很年輕，才剛從師範學校畢業，他一來我們的數學、國語成績直衝而上，成為升學班典範，晚上我們要留在學校參與補習（現在大家所說的惡補是也），但是我的媽媽說鄉下女孩讀什麼書？將來長大嫁給別人有什麼用？而且我家是大地主農田裡的事一大堆，我是長女當長男用，哪有時間補習，多虧了我的蔡老師，他推著單車和我一起走了半小時的鄉間小路到我家，向媽媽遊說讓我晚上去補習讀書，媽媽最後在有條件（放假日我要幫忙做農事）的情形之下答應了，我也就興高采烈的去補習，學武明數學—雞兔同籠、水流問題、和差問題、植樹問題……等等，學畫圖解答算術應用題，數學（算術）真的很有趣！這個基礎讓我三十年後考偏遠國小教師時還用上了，考上了，誰說「學習無用論」要不是蔡老師，今天我鐵定不會在這裡帶領影像讀書會了。

　　人生的路要怎麼走最好，實在很難說也很難界定，但是一位

老師對學生的影響，不論好壞，真的是可長可久甚至可以改變學生的一生，身為教師身為教育界的我們，真的不可不慎啊！

　　我的蔡老師幫我開了一條通往光明的康莊大道，我也期勉自己替更多的學童開更多光明的康莊大道。

7. 美腿山下（陳彩鸞）

我所服務的學校---桃園縣復興鄉長興村長興國小，有個美腿山，就在羅馬公路四十至五十公里處。美腿山風景如畫，一年四季貌不同，一天二十四小時變化無窮：有時雲霧瀰漫像羞答答的美少女；有時太陽光猛烈又像熱力四射美少男；日出時節陽光出探恰似含苞待放水姑娘；日幕時分雲彩斑爛風光綺麗就像貴婦展現阿娜多姿風采。我每天對著美腿山凝視、眺望，他總是對我微微笑，笑我痴、笑我傻，笑我不到都市享受繁榮熱鬧，甘願在此偏遠地區教學童讀書、說故事。

屈指一算來到美腿山下的長興國小已三年又八個月，這裡的四五十位學童及二十位如癡如呆的大人，每天上演著不同的、好玩的、好笑的、好看的戲碼，我在這一千三百多個日子裡親身經歷體驗

到：有時讓人忍俊不住、有時讓人捧腹大笑、有時讓人溫暖在心頭，這種種點點滴滴真是人生一大開心果，本著獨樂樂不如眾樂樂的精神，我不敢一人獨享，陸陸續續一篇一篇紀錄下來，為學生為我認識的或不認識的朋友，細說美腿山下的精采故事。以下〈我是他們的大玩偶〉為其中一個故事。

8. 我是他們的大玩偶（陳彩鸞）

03/19/2002　彩鸞於長興

下課鐘聲響，我準備離開六甲教室。

「老師！笑一個再走！」瑋狄說

「怎樣？你迷上老師的笑了嗎？」

「沒有！只是想看老師再笑一個，你笑起來很迷人！」

第一天上課我就被這些學生搞得啼笑皆非，

也被他們灌迷湯灌得很舒服。

去年夏天我從一位幼教老師轉換跑道到了偏遠地區國小任教，一位從台北來的閩南籍老師——國語不標準、年齡超過四十五、裙長不過膝、愛穿長統馬靴、愛美愛漂亮、愛笑愛跳恰恰、聽不懂原住民語言——這種種的複雜因素在這個鄉下純樸的泰雅原住民地區引起小、小、小的騷動，他們口耳相傳說學校今年新來了一位很辣的老師，年齡還不小呢！

於是我變成了他們的大玩偶，常常愛跟我開玩笑。

我也樂得當他們的大玩偶！

人生嘛！何需計較那麼多！

快樂就好！

9. 師生情濃（游麗卿）

★ 「老師您好」這部影片是在描述一位老師、被派到偏遠的地
　方去服務；和孩子之間的互動。從原本他不想在這種地方教
　書到後來他和學生建立起師生的友誼時、忽然接到要廢校的
　公文時、使他不知如何是好？那一幕一幕感人的師生情，看
　了令人非常感動。

★ 雖然每星期二，從台北坐車來參加影像讀書會、再坐車回台
　北；可是並不覺得累，反而覺得非常有意義、生活很充實；
　尤其欣賞完影片、大家很熱烈地討論影片中的劇情、涵蓋著
　教育理念非常有意義。

★ 這就是我所參加的影像讀書會、和一般的讀書會所不同的地
　方、希望未來的讀書會、所欣賞的影片越來越多、使學員獲
　得更多的知識領域、生活上越來越充實、永遠是快快樂樂、
　無幽無慮、沒有煩惱、明天比今天更好。

★ 欣賞完此影片，感受最深的是父子情及師生情。影片中老
　師的父親是學校的工友，所以學校的家長會他都告訴老師：
　「他的父親沒有空來」而挨老師打；他的父親希望他長大
　做一位老師，他也沒有辜負他父親的期望真的長大也為人
　師表。可是當他為人師表時是一位非常愛錢的老師；因為：
　當下對孩子的問題處理不妥，而從此被派到偏遠的學校去
　教書。此所學校只有5位學生，剛開始他對於環境非常不適
　應，從繁華的都市到鄉下；所以他經常沒有心情上課，請孩
　子自修；起先孩子還挺高興可是後來孩子覺得很奇怪。

★ 經過一段時間的相處，老師受到學生純真的表現、及家長因為家中沒有錢而把家中最好的東西來孝敬他；其中有一位孩子的母親生病、沒有辦法拿出家中的東西來孝敬老師；就翹課去打工賺錢，拿回來孝敬老師；還被老師誤會他偷懶不上課，當老師知道原因以後感動了落淚了。影片中其中所發生的一幕一幕師生情，不是言語所能形容。

　　回想現今的社會，能有如此感人的師生情很少；現在環境好的都把老師當臺傭來使喚，不會去尊重別人，還要求別人要尊重他。所以現今的教育提倡多元教育；可是往往沒有把倫理道德觀念多倡導些，孩子快被社會的現實主義同化。所謂懂得感恩惜福的人是最有福的人。

10. 老師您好（陳美英）

劇情簡介

背　　景：本片背景是韓國

主　　角：一個年輕的老師＆一群山上的孩子與家長

劇情內容：父親是學校工友的國小老師金邦鐸，因為小時候每當做錯事時，老師總以工友為壞榜樣來責罵他，使他產生極大的自卑感。於是他立志要成功做大事賺大錢！長大後雖然勝任父親心目中極尊崇地位老師一職，但仍以賺錢為人生第一目標。但偏偏被學校派到既偏遠又落後的地區教書。在這個鄉下學校六個年級卻只有五個學生，村里上至村長、家長下至學生們都很期待新老師的到來，一群純樸憨厚的村民加上充滿求知慾真誠無邪的學生卻碰上一心想做大事業的金老師，在這人跡罕至的窮鄉僻壤，他們會發展出什麼樣的故事呢？

心情分享

　　身為老師的我，剛看到影片前段時真的很生氣，因為自己在為人師表的同時怎可容許此事件發生，如收賄於家長及見錢眼開。不過事後發現了金老師的家庭背景後，真的很同情他的苦處，不禁讓我反省自己教學的過程中是否也有不當之處？有沒有影響孩子的價值觀呢？現在他們對我的想法是如何呢？

　　所幸以前常常反省及教學醒思，所以目前有見到的學生沒有出現此問題，真的很感恩！不管為人師表多久，仍然要常常的醒

思，因為孩子的學習和榜樣是以師為圭臬的。

　　今年有幸到復興鄉長興國小代課，雖然跨出自己的所學領域，但是我仍然以初教學之心態來學習，真感謝這一群山上的孩子給我機會與他們教學相長，讓我感覺到 "有你們真好"，雖然是短短的一個月但是我感受到了。

後記

　　我們隨時隨地都要感受到與別人的相處之道，因為往往因為「有你真好」而讓我們的生活更有活力和快樂，更能顯現出生命的價值觀。

11. 無聊亂塗鴉（林阿蜜）

　　山上的學生一個個轉到平地讀書，一年少掉三個，十二個門徒只剩九人，為無事忙而苦惱，唉！落得清閒不是很好嗎？只是那很容易使人墮落，平坦的道路，沒有競爭的環境，怎會進步呢？

　　好想，也學山地人，買瓶米酒，瀟灑的乾一杯。但是，誰陪我喝呢？畢竟缺少李白那份灑脫，一個人喝悶酒是很無趣的，能醉才怪，太清醒了，如果一醉能解千愁，那我倒很願意試一試，嚐嚐酒醉的滋味。

　　晚上約了張飛當模特兒，他慢來，陽光先到，先畫他，仔細看他的臉型，眉清目秀，額頭有一個美人尖，蠻英俊的。只是，他下學期要轉學了，想到心底就很感傷，畫完鉛筆素描，張飛來了，他眼睛細小，長相非凡，畫好草稿後，他說：「不像，不過很像我爸爸的冤魂。」聽了嚇一跳，問他：「你爸爸是冤枉死的嗎？」他說不知道，因為那時候他很小。

　　肖像畫實在難畫，畫的小孩都不像小孩，不是像小姐就是像爸爸，也許我太老成了，捉摸不出幼稚的形象，不知被我畫的小孩幾年後才會像畫中的人物，或許是未來派的畫法吧！本人獨創的。

> ※後記：阿蜜也曾經在偏遠地區當過幾年國小教師，這篇
> 「無聊亂塗鴉」是她在偏遠學校任職時的故事及心情寫
> 照。以下幾篇文章也是他在偏遠學校任職的故事。

12. 上山之路（一）（林阿蜜）

　　早上背起沈重的背包，將普考專書都帶上山，臨行前，老爸要我將澎湖買回來的香魚、肉鬆帶上山吃，好感激爸爸的關懷。

　　從豐原坐車到台中，大約花五十分鐘，台中坐到埔里將近二個小時，到發祥的路才完成一半，到埔里時，碰到黎主任，他卻告訴我，沒車子坐，他趕緊去問楊正德的車子，還好，可是他車子載滿貨物，實在坐不下，我只好人貨分開，行李給楊先生載，我坐南投客運到翠峰，用走的下去發祥，因為是假日，車上擁擠不堪，到翠峰已是二點四十五分，若不趕路，天黑前恐怕無法到學校。

　　我邊走邊跑，並且超果園的小路，連爬帶滑，還好沒滾下山谷，中途碰到一對夫妻和一位老伯伯，告訴我正確的路，否則不知會迷路到幾時才能找回正確的路，當走到大馬路時，既高興又害怕，看不到發祥部落，連新部落也看不到，後來轉個彎，看到發祥了，原來小路不必經過新部落，好快呀！到學校時四點四十五分，才用二個小時，破紀錄！

　　走路真的辛苦，但沿途白色的梨花和粉紅的桃花，若不是走路慢慢看，怎能領略它的美？

　　走進宿舍，滿身汗，但是，總算又回到這可愛的小山谷了，晚上一直整理宿舍，聽著音樂，並不感覺累，這時校長來敲門，要我幫他刮痧，他身體很不舒服，晚飯全吐出來，或許中暑了吧！我累，或許有人比我更累，不該抱怨什麼，好好利用這寧靜的環境，K書吧！

13. 上山之路（二）（林阿蜜）

　　今天坐老黃的車，一路上車子跳得很厲害，再加上大人、小孩擠了二十七人，（箱型車，只有三排坐椅），又有一大堆的行李，真是大大的超載，我坐在肥料包上，腳被壓麻了，可是腳又無處曲伸，雖然滋味難受，但是背包中裝滿粽子和預備給學生的禮物（從鹿港買來的），一想到這些，心中就覺得無比興奮，黎主任又告訴我，行李中有妳鄉的國語文競賽中獲獎的獎狀和獎品，心中更是高興萬分。

14. 元宵節（林阿蜜）

　　晚上和學生約好七點提燈籠、抓鬼去，月亮又圓又亮，已經很久沒提燈籠了，今晚提了全村最大型的燈籠，真是鮮。

　　燈籠是下午林主任和謝老師協助完成的，林主任特別教我如何烤彎竹子，並將它做成酒罈子的外形，糊上玻璃紙，大約有一公尺高，有夠大的。

　　如果我的年齡能倒退二十歲，我想，我會比小朋友還高興。余金龍的燈籠，一不留神，燒黑了一小部分，有燒焦味，也因此，他更小心的呵護我的燈籠，當蠟燭變短時，他提醒我吹熄蠟燭，並幫我重新換上一根新蠟燭點亮，學生們邊提燈，邊唱歌，歌聲此起彼落，非常合諧響亮，其中有一首特別有意義：「我的家在那發祥村，在山的那一邊，如果你要來，請跟我走，我家的大門為你開，永遠為你開。」

　　不知明年元宵是否能與他們共渡，但我會很懷念，今晚的燈，今晚的明月和歌聲。

15. 寒冬想起的故事（林阿蜜）

　　畢業典禮前，代課老師和師專畢業教滿一年的兩位女老師，都在收拾行李，準備離開，他們不願意待在偏遠的山地小學，浪費青春，老師宿舍只剩我一個女老師，兵役缺兩年，我還可以再代一年，但也可以辭職再考代課，流浪到另一個山頭，如果為安全和交通問題考量，我應選擇後者，心意向校長表白，風聲竟傳了出去。

　　班長雅芬轉達他媽媽的心意，希望老師繼續留下來，直到他們畢業。如果遞補上山教書的是兩位男老師的話。媽媽願意將家裡另一間空房間打掃乾淨，讓老師住。可是，住學生家裡雖安全，這人情債可難還啊！

　　畢業典禮結束時，雅芬的媽（淑娥）在背後拍我一下，他拄著拐杖特地來找我談，說他還欠我一條床罩，如果我願意留下來，他將鉤兩條一樣的床罩，一個給雅芬一個給我，這般動人心弦的懇求，實在叫人難以拒絕。又說，如果學校宿舍不方便住，願將他家前面的空房子整理乾淨，讓雅芬陪我睡，唉！盛情難卻！

　　五個月後，淑娥請我去她家，他是個基督徒，兩年前的一場車禍，使他行動不便，靠著禱告，不動手術，現在腳已經不需靠枴杖。他拿出鉤了三分之一的床罩給我看，花樣、顏色我都很喜歡，是很單純、熱情的金黃，要送我，我承擔得起嗎？

　　杜鵑花開的三月，我到部落散步，看到雅芬家（開商店）門口，聚集了好多婦女，他們全都是來幫忙鉤床罩的，淑娥其實很忙，四個小孩要照顧，白天要看店，先生在紅香部落當警察，難得休假回家，他對老師的承諾一定要完成，他召集發祥村的婦

女，有空的都來加入編織的行列，它很快就完成了，淑娥親自送來，說要給我當嫁妝，我羞紅著臉，另一半還不知在何方呢！

畢業典禮完，中午的謝師宴上，我榮登女主角寶座，宴席一開始，雅芬的媽，代表畢業生家長，送我一枚刻著愛心的金戒指，作為永久的紀念，希望小朋友的心和老師的心可永遠連接在一起，生平第一次被套上金戒指，這樣的盛情，真讓我感動不已，我想家長對我的熱情，我一輩子都難以忘懷。

離開發祥不到一年，我總算結婚了，那年的冬天，我把純手工編織的嫁妝──床罩，拿出來鋪在床上，感受一片真情的祝福，冬季過完，我將它洗淨，小心的珍藏。

今年的冬天特別冷，很想把十九年前的床罩拿出來墊著睡，卻又很捨不得，寧可讓自己冰冷的手腳縮成一團。每當特別冷的冬夜，總會突然想起，心頭覺得暖洋洋。

(三) 我的強娜威 〈夫妻之愛〉

導　　演：蔡崇隆
攝　　影：王光騰
男 主 角：黃乃輝
女 主 角：強娜威
其它人物：娜威母親、旅行社經理、外籍新娘照顧協會秘書、
　　　　　飯店經理
地　　點：柬埔寨哪威娘家、乃輝家、酒店
拍攝時間：長達九個月導演：蔡崇隆
類　　別：紀錄類
級　　別：普通級
發行公司：財團法人公共電視文化事業基金會
長　　度：56分
得獎紀錄：紀錄觀點榮獲2003金鐘獎入圍－文化資訊節目獎
　　　　　本片入圍 2003卓越新聞獎－電視專題報導獎
　　　　　2003亞洲電視獎－最佳紀錄長片獎
　　　　　本片入選2003第二屆台灣民族誌影展

1. 劇情簡介 (摘自網路)

　　柬埔寨外籍新娘強娜威和腦性痲痺患者黃乃輝的生活故事。
他們年齡相差二十歲：一個四十歲、一個二十歲。外表懸殊：
一個美麗健康、一個行動搖搖晃晃、說話還會流口水。因為強娜
威娘家窮想幫助娘家，所以遠嫁到台灣；黃乃輝因為不敢娶本國
新娘，於是這一段異國婚姻透過媒婆介紹（婚姻仲介）花了二萬
美元就成立了。結婚生下一女靜慈，這一天，他們帶了錢回娜威
柬埔寨娘家，娘家那邊的親戚朋友謠傳娜威是被母親賣到台灣，
先生是白癡，看到他們回來大家很高興，娜威的父母親也歡迎他

們，本來是高高興興很風光的事，可是因為分配禮物及金錢問題，娜威和乃輝在親戚面前爭吵，最後落得乃輝帶女兒先回台灣，娜威留下來等母親辦護照回台灣。

丈母娘來到台灣乃輝並不歡迎，而且還對她不滿，充滿敵意，兩夫妻更在丈母娘離開的前夕吵了架，丈母娘在台灣呆了二個月回柬埔寨了，他們吵架的次數也少了。丈母娘回柬埔寨後，他們買了房子搬了新家，娜威娘家的房子則還沒有完工。

片尾他們兩人照了一張美美的合照，作者說：「也許戰爭還會存在，但是，幸福存在於這樣的瞬間。」

黃乃輝是一個腦性痲痺患者，表面上他是弱勢者，但是他對人生的企圖心比一般人還要強。為了想要擁有自己的家，三年前，他不顧別人異樣的眼光，娶了小他20歲的柬埔寨新娘強娜威共組家庭，生下可愛的女兒靜慈，圓了人生的夢想。

但是，為了經濟問題，兩個人吵架的次數越來越多，強娜威必需幫助貧窮的柬埔寨娘家，黃乃輝想要保護自己的家，這對終身伴侶展開了一場跨國婚姻的激烈戰爭，這場戰役橫跨了性別、年齡、文化與階級的鴻溝。柬埔寨的公主與台灣的王子，什麼時候才能過著幸福快樂的日子？

2. 紀錄觀點（摘自網路）

一個是十大傑出青年，一個是外籍新娘，他們兩人的故事，其實也就是外籍新娘在台灣生活的縮影……。

「我的強娜威」不同於多數媒體對外籍新娘所呈現的浮面報導與刻板印象，本片製作時間長達九個月，遠赴中南半島取景拍攝，實際採訪外籍新娘的原生家庭，忠實記錄台灣人到異國相親、結婚、回娘家的完整過程；當然，也有許多令人錯愕或傷感

的情節，在片中一覽無遺。

　　想一想，台灣早年也是移民社會，大家都是移民的後裔；多年來透過婚姻進入台灣的外籍新娘，其實也是新女性移民。就現有資料保守估計，大陸與東南亞的新娘總數已經超過三十萬人，逼近外籍勞工與台灣原住民人口。然而，政府及民間，一直沒有正視她們的存在，加上媒體經常出現的負面報導，使這些移民新娘普遍被貼上「無知」、「卑賤」的社會標籤，只剩下家務勞動或傳宗接代的工具價值。在這部紀錄片當中，我們也看到值得我們社會大眾一同省思的空間。

　　作者希望不要重複既有的刻板印象，期盼能呈現這些跨越國界而結合的人們，如何在婚姻與家庭的傳統場域中，勇於迎向年齡、性別、文化與族群等多種矛盾挑戰，還有伴隨而來的成功與失敗，快樂與悲傷⋯⋯。

作者的話

　　移民新娘系列紀錄片的完成，要感謝黃乃輝、強娜威、許家鵬、阮金鑾⋯⋯等多對外籍新娘與大陸新娘夫妻的坦誠與包容，他們願意讓自己的婚姻實況或困境公開作為借鏡，其實需要無比的勇氣。而在拍攝過程中，賽珍珠基金會、勵馨基金會龍山婦女中心、伊甸基金會、新事服務中心、鴻毅旅行社⋯⋯等民間機構都曾不吝協助，製作團隊也特別表示謝意。

3. 中國新娘在台灣（摘自網路）

　　數千年前，包含馬來族在內的南洋移民登陸台灣；數百年前，漢族移民大量湧入台灣；四十多年前，中國大陸各省移民，隨著國民政府撤退台灣。他們的血緣或族群背景或許不同，目的卻無二致，那就是到這塊充滿各種可能性的島嶼上，尋找生命的出路，追求更好的生活。

　　大約二十年前，有一批新移民開始進入台灣。這些人與過去以男性或家族為主的移民模式不同的是，她們是化整為零的個別女性，默默地潛身台灣人的家庭場域，生養台灣人的後代。有趣的是，這些來自東南亞的外籍新娘，與近年來人數直線上升的大陸新娘，有點像台灣早期的「童養媳」，普遍被貼上「無知」或「卑賤」的社會標籤，只留下家務勞動或傳宗接代的工具價值。而外籍新娘的配偶圖像，不乏肢體或智力障礙者，或者道德卑劣的騙徒，甚至是「沙豬」！使得這群新娘在台灣的生活，增添了許多負面陰影與不安。

　　儘管保守估計，大陸與東南亞的新娘總數，已經超過三十萬人，逼近外籍勞工與台灣原住民人口，但政府對待這群女性婚姻移民的態度，卻始終曖昧不明，這些都反映在身分認定、限制工作權與社會權等諸多不合時宜的法令上；尤其應運而生的跨國婚姻仲介者，有如雨後春筍般，到目前仍遊走於法律與道德的灰色地帶……。

4. 心情分享

(1) 大家笑得很大聲的片段

1. 你這個女兒若不好好的教，我就不要了。
2. 哇喀！全部都是我家的東西，好像回到我家一樣。
3. 我帶了六千美元出來現在只剩下二千元了。
4. 不吵架才怪？我的國語這麼好，就是每天跟老公吵架吵出來的。
5. 台灣人比較精，騙的錢可能比外籍新娘還要多。
6. 你頭腦有問題，馬偕（醫院）就在前面。
7. 你敢吃我的麵？（灑一推榊椒鹽及辣椒）

(2) 感覺氣氛很沉的片段

1. 這樣的廣告為何可以一直不斷的出現？
2. 我在台灣也有一點名氣，罵我像罵小孩。
3. 柬埔寨平均壽命五十歲，離金邊三百多公里，已有九人嫁到台灣。
4. 乃輝哭了！流眼淚了！
5. 乃輝說：「結婚以前想幹什麼可以！」
6. 娜威說：「好想哭喔！」
7. 乃輝大聲疾呼：「不要讓女人成為一種貿易。」
8. 朋友和第三者的交流對這些外籍新娘是否有幫助？
9. 有工作賺錢會跑掉？跑掉，我早就跑了。
10. 他什麼時候把我當人看？（手指丈母娘）

5. 公共論壇—我的強娜威

時　間：93年10月29日星期五下午七時起
地　點：平鎮市民大學校本部（婦幼館）
主持人：江老師連居
主講人：陳老師彩鸞
與談人：黃老師芳攀、徐老師月如

　　大陸和東南亞的新娘總數已超過30萬人，逼近外籍勞工與原住民人口。他們大都生在貧困的家庭，為了幫助娘家度過難關，追求更好的生活，遠離家鄉嫁做台灣媳婦，先生不是智障、就是行動不便、要不然就是年紀很大，幸運的碰到好人家，不幸的就遭遇種種辛酸。這些外籍新娘來到台灣，人生地不熟，語言可能不通、文化、價值觀、生活習慣態度……種種和家鄉完全不一樣，他們如何去適應台灣的生活？如何調適自己的身心？使自己處於最佳狀況？在在考驗他們的智慧。

　　這其中當然也有台灣人被騙的經驗，也有假婚姻真賣淫的事件發生，但是大部份的人都安安分分的堅守自己的崗位，生下兒女、教養下一代，這些外籍新娘生下來的小「Baby」，若干年後就是我們國家、社會的中間份子，要掌管我們的財經、社會、政治、教育……，想到這裡我們不得不對這些外籍新娘，付出關心與關懷，我們期望他們能在台灣生活的很好，像一般的婦女一樣，組織一個美滿的家庭、生兒育女、奉獻社會，把台灣當成他們的第二故鄉，愛台灣、經營台灣。

　　「我的強娜威」是公視製作的「外籍新娘專輯三部曲」第一部紀錄影片，導演蔡崇隆先生、攝影沈紘騰先生，他們的作品都曾得過獎，受到相當的肯定。雖然是紀錄影片但是拍得相當唯

美，這部影片製作時間長達九個月，遠赴強娜威的娘家柬埔塞拍攝，忠實呈現外籍新娘與台灣先生生活的場景，生活中所有的愉快、不愉快赤裸裸呈現在觀眾面前，這需要很大的勇氣。就像本片作者所說：「移民新娘系列紀錄片的完成，要感謝黃乃輝、強娜威、許家鵬、阮金鑾……等多對外籍新娘與大陸新娘夫妻的坦承與包容，他們願意讓自己的婚姻實況或困境公開作為借鏡，其實需要無比的勇氣。」光是這種勇氣就讓人佩服。

　　「我的強娜威」是紀錄黃乃輝和強娜威的婚姻故事—也是外籍新娘在台灣生活的故事。娜威因為家境貧窮想幫助娘家，遠嫁台灣。乃輝是第35屆10大傑出青年，患有腦性麻痺，走路搖搖晃晃，13歲才入小學就讀，求學期間常常遭到同學的嘲笑，憑著毅力和努力完成學業。致力推展殘障福利政策，也是慈濟的志工，籌組「外籍新娘成長關懷協會」擔任理事長職務，白天為外籍新娘請命，晚上在各大酒店賣花維持生活。為了完成夢想遠赴柬埔塞娶妻—強娜威生下一個活潑健康的女兒—靜慈，人生看似很圓滿，但是生活卻充滿了危機，考驗這一對異國鴛鴦的感情和種種人生關卡。

　　期望透過公共論壇—影片欣賞喚起大家對外籍新娘的關心和關懷，讓我們大家一起來探討外籍新娘種種問題。

6. 《我的強娜威》影片欣賞與討論

(1) 談論題目

1. 外籍新娘照顧協會秘書徐慧敏說：「一大部分人把外籍新娘當傭人看待，只問他們有沒有煮飯、洗衣，照顧家庭？沒有考慮到外籍新娘其實也是人，也有思想也有人格，也要受到人的尊敬。」

2. 娜威和乃輝吵架，娜威對乃輝說：「為了窮，我嫁到台灣，嫁給你，你要管的是我愛不愛你？那你不要管其他？可以嗎？」當真愛來臨時，夫妻可以不吵架嗎？

3. 乃輝心理很矛盾，他不敢結交台灣的女孩，怕人家不理他，但娶了外籍新娘，又覺得人家是騙他的錢而不是真愛他？愛情與金錢、物質與關心關愛，永遠是拉鋸戰，考驗著大家，更考驗著異國鴛鴦。

4. 娜威的媽媽來台灣的二個月，乃輝沒有對丈母娘百般奉承，反而對他百般不滿，認為他應該多幫娜威的忙，認為他應該了解在台灣生活也是很苦，不要一直叫我們幫助你，而且在丈母娘的面前和娜威吵架，對照在台灣的女婿對丈母娘孝順奉獻完全不一樣，而台灣的丈母娘對女婿是「丈母娘看女婿，越看越滿意！」影片當中丈母娘一言不發，只是雙手交叉抱在胸前，他的感受又是怎樣呢？

5. 乃輝白天對外演說時說：「絕對不要讓女人成為買賣的商品」，晚上回到家來又對娜威、丈母娘不高興，這樣的事件對他是不是有衝突？既然想要幫助別人是不是自己要先建設好自己？

6. 當乃輝踏進娜威的娘家時，發現娜威家裡的擺設、設施，都是自己家裡的東西，哪種感覺可能很興奮，但也可能有不知如何形容的心情，如果是你會有什麼感覺？

7. 很多問題尚待大家去發現喔！

這份討論題目及上一份的簡介，本想在公共論壇影片欣賞前發放給所有參與者，但後來沒有，只發給影像讀書會的學員，會後我覺得有點兒遺憾，為什麼不全部發呢？（這是公共論壇之後自己的省思）

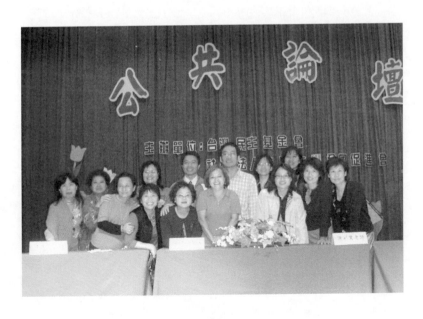

7. 相關議題

1. 外籍新娘
2. 文化差異、城鄉差異
3. 老夫少妻、老少配
4. 弱勢族群
5. 人際關係與溝通
6. EQ與IQ拉鋸戰
7. 父母與子女
8. 理想與現實

8. 問題討論

1. 不實的、騙人的廣告為何一再出現？沒法律能管理嗎？
2. 雖然媒體一直強調勿受騙，還是有人受騙？為什麼？
3. 買賣婚姻會幸福嗎？
4. 理想和現實之間如何拿捏？
5. 你把工作的壓力帶回家來嗎？
6. 你如何釋放壓力？
7. 在婚姻這條路上，你給自己打幾分？

9. 延伸活動

1. 角色扮演
2. 擁抱先生（或太太）的感覺
3. 重溫（蜜月之旅）

10. 我看《我的強娜威》（劉芳美）

我哭：釋放心靈

◎乃輝的苦： 1. 娜威太年輕了，不能體諒我在生活上、工作上的
　　　　　　　 壓力，更不瞭解我心中想法。

　　　　　　 2. 娜威的娘家貪得無厭，丈母娘也瞧不起我。

◎娜威的苦： 1. 我因為貧窮才嫁到台灣來，不也希望幫幫娘家
　　　　　　　 的經濟呀！乃輝太小氣，不甘願多給我一些錢。

　　　　　　 2. 乃輝好自私，不讓我外出工作，只因為怕我
　　　　　　　 會跑掉。

　　　　　　 3. 乃輝太忙於自己的工作（晚上酒店賣花）及公
　　　　　　　 益活動（成立社團、社區學校演講），我常是
　　　　　　　 寂寞無奈的。

◎孩子靜慈：彷彿活在自己小小孤獨的世界裡，見到父母吵
　　　　　　 架，不安的情緒常不自主的顯露。

> ※貧賤夫妻百事哀，家庭經濟財務常是一般夫妻最易有爭執
> 的問題處，更何況乃輝夫妻因年齡的差距、文化的差異、
> 及個人身體上的殘障等，比一般夫妻更辛苦經營她們的婚
> 姻關係，也許她們需要的是時間及多一份的同理心，互相
> 的尊重與溝通吧。

我笑：尋找快樂

◎片中的乃輝：1. 見一屋子來訪玩的外籍新娘，彷彿是聯合國。

2. 到校園演講時，成就感的喜悅。

3. 成立基金會（幫助外籍新娘）付出收穫的喜悅。

◎片中的娜威：1. 回柬埔寨娘家，風光的喜悅。

2. 認定乃輝是很有能力（經濟方面、助人方面）的人。

※夫妻之間的相處，幽默感是很重要的。幽默感常可化解突來的小爭執並減低意見衝突，緩和彼此情緒，避免不必要的傷害！乃輝與娜威願意將自己真實生活呈現在大家面前，表示已願意面對或解剖異國婚姻所面臨的問題，相信他兩人的未來應該是正向的好結果。

2003 10 19

11. 我的強娜威（陳美英）

劇情簡介

　背　　景：本片背景是台灣＆柬埔寨（異國婚姻紀錄片）

　主　　角：一個台灣腦性麻痺的新朗＆二十歲的柬埔寨新娘

　劇情內容：一個台灣腦性麻痺的新朗黃乃輝，因為透過仲介
　　　　　　娶得二十歲的柬埔寨新娘強娜威，他們年齡相差
　　　　　　二十歲外表懸殊各懷著不同的理想（一個為幫助
　　　　　　窮困的娘家＆一個不敢娶本國新娘的新郎）而結
　　　　　　婚；於是展開一場異國婚姻家庭的戰爭……。

心情分享

　　婚姻原本應該是甜甜蜜蜜無條件的結合，但是往往會因現實
狀況而無法如願；就本片來說其實是述說早期的台灣婚姻生活也
是如此的現實，否則怎會有嫁妝和聘金之說呢？只是隨文化水準
的提高才打破門當戶對和條件式的婚姻遊戲罷了！

　　所以由此看見故事只是又一件的婚姻買賣結合，只不過換成
國際性的發展而且會繼續延續下去，就如男女主角所說的他們戰
爭還存在，但是幸福存在於這樣的的瞬間。

　　所以由以上故事我的心情是幸福與否要靠個人自己去把握
了！社會也會經過一陣的過渡期來適應後才能找到一個圭臬的。

後記

　　因為自己的婚姻生活也是經過了台灣早期聘金和嫁妝的洗
禮，所幸是我們男女雙方有自己的適應方式和調適才能脫困而
出，才能爭取到屬於我們自己的幸福。

12. 愛就是參與他的成長（鍾玲珠）

台灣社會已成「多國籍」的文化趨勢。尤其是以今年官方的統計：外籍配偶移入最多的是東南亞籍。結婚為主的移民人數，到今年九月底已累積有三十一萬九千多人，台籍男子與東南亞女子結婚比率佔去年總結婚率的31.9%，也就是去年每三到四戶家庭就有一戶娶東南亞女子，而且產下的「新台灣之子」七個就有一位是混血兒。

台大社會工作學系林教授萬億指出：不管台灣社會趨勢如何發展，從早期到原住民、閩、客移民，一直到近年東南亞籍以婚姻型態移入，台灣現在真的是「外國人很多」的國家了。

我從事幼教工作二十年有餘，今年統計本園外籍媽媽結果比率已高達百分之二十，心裡感觸極深。因為小朋友素質越來越低，教保工作也越來越艱辛。我隨時以愛心、熱心、耐心三個作為我從事教育幼兒的座右銘。並以負責、專業、用心和誠信的態度，每天兢兢業業的耕耘幼教工作。小朋友長大了!我的第二代也陸續來園上課。有耕耘才有收穫，當有第二代幼兒入園時，我的心情特別感動，畢竟我們的付出有受到肯定。

外國新娘和台灣籍的配偶生出的下一代除了不夠優生學外，還有會把教育孩子的責任像推皮球似地推來推去，最後好像只有老師及校方的責任。所以教育工作者除了教導孩子外，也要多和家長溝通。孩子的成長，需要家庭、學校和孩子本身三方面的努力，才能教育出好的下一代國民。

從事幼教多年的我，除了在84、91年分別獲得縣府評鑑為績優幼稚園外，另外今年也由朱縣長手中獲頒績優園長的榮譽，我一定會讓我的幼兒在一個快樂學習的環境中得到滋養，並逐漸成長茁壯；把我的愛展翅高飛，並且呼籲所有的父母：愛-就是參與他的成長，我們大家共勉之！

13. 公共論壇省思─撥雲見日（陳彩鸞）

　　29日晚上，公共論壇─《我的強娜威》影片欣賞結束後，我有點惶恐，心情一直很不安，無法接受自己擔任主講人表現得「很菜」，躺在床上仍然輾轉難眠，幾乎崩潰，最後實在沒辦法必須找一個理由給自己台階下（否則怕會發瘋），就自我安慰道：「阿居老師不是說了嗎？我是剛從學員升上來當老師，或許大家能諒解一個初出茅廬的人出糗吧！以後要更努力喔！」這樣想我才有辦法入睡。再不睡我就滿臉豆花了。（因為要上台緊張到好幾天無法入睡，臉上「漲」了很多青春痘）

　　睡著了，很快又起床，才清晨三點四十分，思緒一直繞著昨晚的事件打轉，如何在看完電影之後，讓外籍新娘的議題延續發燒？大家一起來關心、關懷這些弱勢的族群，做出一些具體成效，負起市民大學講師責任，讓市民大學不僅成為市民「知識解放」的講台，更要讓市民大學走入社區、結合社區成為「改造社會」的舞台。

　　「影像讀書會」雖然只上了幾週的課程，只看了三部片子─《有你真好》、《老師，你好！》加上公共論壇《我的強娜威》，短短的三部片子，大家看完了；心情、心得分享了；討論了；哭了；笑了；就結束了嗎？不！那不是我的理想！也不是我要的，我要的是「看完電影之後我們能做什麼？」我發現能做的事情太多：

　　可以去找立法委員立法保護弱勢族群；可以在報章雜誌上發表看法推廣效應；可以針對某個專題做深入的研究及探究；可以把影像帶到社區讓更多人一起來關心同一個議題─想著、想著，心情好興奮！好像就見到了成果一樣！就從「針對某個專題做深

入的研究及探究」開始著手吧！再來「把影像帶到社區讓更多人一起來關心同一個議題」可以在學期當中及結業典禮時辦個一到二次，先讓市民認識我們的「影像讀書會」，然後願意來參與。

「萬事起頭難」，還好！我有一群熱愛我的朋友，大家團結起來就是力量，我真的真的很感謝影像讀書會的學員朋友，他們真是為我這個朋友二肋插刀都願意，我一定不能讓他們失望。

清晨的曙光乍現，鳥兒優雅的立在電線桿上嘀啾鳴叫，天亮了，太陽出來了，又是一個美好的日子，收拾起鬱卒的心迎向未來吧！

「負起市民大學講師責任，讓市民大學不僅成為市民『知識解放』的講台，更要讓市民大學走入社區、結合社區成為『改造社會』的舞台。」自勉之！

2004/10/30 清晨於關西

14. 愛情無國界（吳素絲口述、陳彩鸞整理）

　　外籍新娘來到台灣真的很辛苦、很孤單，我們要多幫助他們一點。像許老師娶的印尼新娘一樣，剛來時不認識我們的文字，不會講我們的話，年齡又差二十幾歲，常常都不知道如何溝通。後來許老師就來找我要我教教阿咪（許老師老婆），如何煮飯、煮菜？阿咪很乖，跟著我一起學習煮飯菜、洗碗筷，常常都把我當成是他的家人，像他的媽媽一樣，有什麼苦惱、什麼快樂都會跟我講，苦惱我就安慰他，快樂我就跟他一起分享。剛開始兩夫妻常常吵架，為了看電視也吵，許老師希望阿咪多看一些有對話和文字的電視劇，可是阿咪不懂我國的文字和語言，他就只好看類似卡通那一類，文字少圖案多的電視劇，許老師就覺得那沒有水準的東西幹嘛一直看，可是阿咪講的也有道理，語言文字都不懂，看起來好累，就不想看，後來我就把這個道理講給許老師聽，許老師就比較能接受阿咪看卡通。後來孩子出生了，重心放在孩子身上，二個人吵的次數就越來越少了，現在他們雖然已經離開長興，還是常常帶小孩回來看我，把我這裡當娘家一樣看待，也已經有二個孩子了，這是許老師和他的外籍新娘的故事，從他身上我發現其實外籍新娘有的也很乖，只要我們多體諒他們的苦，多替他們著想，他們一定能成為很稱職的妻子和媽媽。

　　因為許老師的例子，我自己的兒子，今年也結交了一個菲律賓女朋友，我的親戚無法接受這個事實，但是我能接受，因為我相信愛情無國界，只要真心付出一定有幸福可言，而且現在是地球村了，萬一將來他們想回到菲律賓去發展，我也不反對，因為在台灣我也沒有財產可以留給他們啊！像現在我住在原住民泰雅族部落裡，還不是跟住在國外一樣，所以住哪裡都一樣，有個

伴、有個老來伴互相照顧就很不錯了。

※彩鸞回饋：
　期望本土新郎能多多體恤外來新娘的辛苦和寂寞孤單，多
　幫助他們讓他們融入我們的生活，讓他們在台灣這塊土地
　上產生感情，成為我們的好夥伴！也祝福所有外來的新娘
　能擁有美滿生活！

(四) 他不笨，他是我爸爸　〈I am Sam —父女情深〉

導　　演：傑西尼爾森
編　　劇：傑西尼爾森
演　　員：西恩潘、蜜雪兒菲佛、達珂塔芬妮
類　　別：劇情類
級　　別：普通級
發行公司：邁拓有限公司
長　　度：123分
得獎紀錄：紀錄觀點 榮獲2003金鐘獎入圍—文化資訊節目獎
　　　　　本片入圍 2003卓越新聞獎—電視專題報導獎
　　　　　2003亞洲電視獎—最佳紀錄長片獎

1. 劇情簡介

　　一個30歲卻只有七歲智商的父親，他要如何爭取七歲女兒的監護權？

　　山姆（西恩潘飾）當父親的第一天，他老婆就離開了他，而弱智的山姆只好負擔起養育他女兒露西（達珂塔芬妮飾）的重責大任，雖然他必須每天都到咖啡店打工，還要學習如何照顧剛出生的嬰兒，但是他和露西兩人相依為命，關係也越來越緊密，同時還好他有一群好朋友幫助他一起度過這些艱困的時期。

　　當露西開始上幼稚園之後，她的生命也進入了另外一個階段，她開始學習、開始認識朋友，可是同時社工人員也發現了山姆和露西的問題，他們認為山姆沒有能力好好教養露西，於是山姆被迫展開爭取露西監護權的行動。

　　山姆找上了麗塔哈里森（蜜雪兒菲佛飾）來幫他辯護，雖然一開始的時候麗塔非常不想接下這個棘手又勝算很小的案件，但

是後來她漸漸被山姆的真誠和他深愛露西的心所感動，於是他們兩個開始想盡任何方法來爭取露西的監護權，但是橫亙在他們前面的卻是許許多多的難題，而他們要如何突破所有的困境？西恩潘在戲中的演技挑戰《雨人》中達斯汀霍夫曼的最高境界，因此入圍了本屆奧斯卡最佳男主角受到肯定。他和戲中飾演他小女兒的達珂塔芬妮的感人戲份，賺取了許多觀眾的眼淚。

2. 議題討論

1. 智商與當好父母職責有絕對性的關聯嗎？
2. 社會大眾如何正確看待特殊家庭？
3. 親情的偉大和力量。

3. 有趣話題

1. 律師的心情轉變
2. Some once said：「What goes around comes around」
 有人說過：「我所付出的終將會回歸」

4. 內容啟示（摘自網路）

1. **親情**：在現今的親子關係中，我們常會看見父母親因為工作的關係，而常忽略了小孩的感受，以為只要給他們物質上的提供，他們就會滿足和乖乖聽話，其實不然，就像片中山姆所講的，孩子需要的是「耐心」和「傾聽」。而且當控方律師一直詢問露西需要的東西時，露西也回答了「她需要的只有愛」。像片中的律師莉塔和其兒子威利的關係，就與山姆的情況產生強烈的對比，一個是弱智卻無法和女兒一起生活的父親（山

姆）；一個是精明能幹卻和兒子不合的母親（莉塔）。

2. **教育**：對於小孩的教育，是否應該讓其自由發展自己的興趣，而不是套用家長自己的模式。如片中露西在學校裡背一段昆蟲的演化過程時，突然忘了一段，山姆適時的化解了露西的困難；而另一組介紹蜘蛛的小孩，卻因為頻頻講錯，而遭到父親的糾正，顯得非常的難堪。

3. **社會**：有時候在社會上，我們已經是有地位有名望的人了，卻因為某些不是自己能夠決定的因素，而遭到別人的質疑。就如片中的安妮，她是露西的乾媽兼鋼琴老師，年輕時更是以非常優異的成績於大學畢業。但一到了法院要幫山姆做證的時候，卻遇到控方律師提到安妮的父親是一個壞人，而讓安妮的說辭產生了質疑。

5. 思考問題

1. 對於家中有殘障或弱勢的親人，你曾因此而感到羞恥嗎？
2. 法律應該站在什麼角度來判其監護權？親情或金錢？
3. 為了爭取自己的權益，可以不擇手段的挖人瘡疤嗎？
4. 怎樣的教育方式才是對小孩最好的？
5. 父母要如何才能與親子建立良好的關係？

6. 親情魅力四射（王金永）

　　一個智商不及常人的人，在他獲得一個親生女兒的當時，內心的喜悅可想而知。但當他在欣喜萬分之際，孩子的母親卻不告而別，他失落的心情亦可想而知，然而正在他不知如何撫育他的新生兒時，一位好心的鄰居熱心的指導他，使他得以順利的扶養他的寶貝女兒，同時也建立起深厚的情感。但在女兒漸長至就學年齡之時，他人認為以他的智商無法教育孩子為由，訴請法院判決他的女兒應寄養他處，這時他心中的難捨流露無遺。幾經努力都無法提出有利的證人來證明他的能力。但在這最無奈的時候，他暫住在寄養家庭的女兒卻常在夜晚偷偷跑回相聚，這情景感動了想要領養的人放棄領養的心，最後他在一個有照顧自己家庭孩子的女律師的協助下得以接回自己的女兒。

　　一個做父親的因為自身的關係，雖一再努力，而仍將要失去和女兒共同生活的權利，其情何堪，其心何以平。尤其是在他女兒偷跑回家而他既不捨又無奈的把他送回寄養家庭的情景，更是令人同情。他的真情也讓律師深受感動，改變了只顧追求名利的做法。由此可見親愛的至愛，力量是多麼的偉大。

　　當今社會時傳人倫悲劇，尤是在台灣更層出不窮，所以我真希望有更多正面教育的電視、影片，多做宣導來喚醒墮落的人心，以讓我們的社會趨向祥和。

7. 讓愛填補生命空缺（李嘉莉）

在世俗的眼中，一個天生有缺陷的父親想要帶好一個女兒似乎有些困難，況且還是個有輕微智能障礙的男人，讓這部影片更有張力。雖然這是一齣戲，一個虛擬的故事，但..或許在社會的每一個黑暗角落中，也正有許多如同劇中角色與遭遇而不為人知的小人物吧？他們隱藏於弱勢族群中，無從尋求幫助，悲劇有可能一而再、再而三的上映著，悲情的世界一再的淹沒這些社會上沒沒無名的小角色呢？

確實！在這一切講求快速多變的社會裡，獨自撫養孩子；一人承擔家中生計的單親爸爸或媽媽，的確是非常的辛苦，有許多不為外人知悉的難處，也確實是需要旁人的援助，因此人人都有這種認知來幫助他們渡過生命的寒冬。

劇中人山姆對露西的愛表露無疑，小女孩露西由於深知父親山姆非常非常的愛他，但是父親卻是一個先天智能不足的人，她非但沒有鄙視山姆，反而還因為怕傷了山姆的自尊心，而使自己的學習停滯，這是一種認同的尋求，正如萬物之靈都有那種族群同類的認同，懂事的露西用自以為對的方法（不讓自己變聰明），來與父親之間達到某種的平衡，某些地方是對的，但在學習的角度上看來卻是大錯特錯，幸好山姆看清了這點，而使得這親子互動稍有改變，編劇讓山姆雖然受盡冷暖與艱辛，幸好身旁有許多幫助他的人。

反觀劇中另一個角色莉塔，真是現今都會型女強人最好的寫照，能幹是她們的名字，忙碌是生活最佳的形容，外表光鮮亮麗；多采多姿，但事實上在內心卻是貧乏空虛的可憐，莉塔把自己形容成為「醜陋的垃圾」，因為她知道，自己除了擁有金錢、

權力以外，真是一無所有，在她內心深處對親情、愛情的飢渴是她事業與金錢都未能滿足的，「山姆與莉塔」是一個強烈的對比寫照，山姆對孩子與家庭的愛及無私奉獻，和莉塔不擇手段對於權力金錢的追求，在在都在提醒觀眾內在沉睡的意念，啟動內在的本我⋯⋯「我到底需要什麼？」，引發觀眾對自己內在的需求與渴望，也激起了自我價值觀的重新思考。

　　劇末，莉塔幫助山姆要回了露西的監護權，是一個圓滿的結局，山姆有露西，也保有一個完整的家、莉塔則帶著「失而復得」的兒子重新展開新的生活延續新生命，那是他們領悟了貪婪的真貌，捨棄了大多數人花一輩子的生命，不擇手段所追求的地位、金錢、能力、聰明和外貌，回歸到真正的本質中，用「愛」去填補生命的每一個空缺，讓「幸福」如陽光般爬上心田，而且他們更清楚的明瞭一個道理：「原來幸福很簡單。」幸不幸福的關鍵，在於欲望的多與寡。能因為完成了某件事而欣喜若狂的人，很幸福！相較之下，擁有一棟華廈、一部好車、美滿的家庭，卻還不知足的人，是很不幸福！

8. 現代父母的十件糊塗事（李嘉莉）

1. **想太多**——對兒女有過多的擔心，例如：擔心孩子課業跟不上、擔心孩子不適應、擔心孩子交到壞朋友等。

2. **做太多**——替兒女承擔太多的責任，例如：接孩子上下學、替孩子拿書包、替孩子復習課業等。

3. **罵太多**——情緒遷怒時，不理性的話往往脫口而出，結果挫折了孩子的自尊心，也造成親子關係惡劣。

4. **給太多**——無論是物質生活的補償，或是口頭上的讚美，有時候給了太多，造成孩子不知感恩或自我膨脹。

5. **要太多**——為了讓孩子贏在起跑點，結果安排了過多的學習，讓孩子大感吃不消。

6. **玩太少**——親子之間太少有趣的休閒活動，欠缺開懷大笑的共同回憶。

7. **「坐」太少**——親子之間少有坐下來聊天談心的習慣

8. **知太少**——可能忙於工作，可能忙於家事，結果忽略現代資訊吸收，親子間只能談些日常瑣事。

9. **愛太少**——父母當然關愛自己的孩子，但是在行動表達上，總是還不夠具體和明確，使得親子相處上，減少了互動的潤滑劑。

10. **變太少**——親子相處模式一成不變，忽略自我省察和不斷調整，以致孩子越跑越遠。

11. 無論如何，儘管我們犯了以上十大錯誤，或只有少數幾項，只要我們已經注意到這個問題，就該慶幸還有成長的空間。

9. 雙贏的幸福和快樂（陳美英）

(1) 劇情簡介

背　　景：本片背景是美國

主　　角：山姆一個三十歲卻只有七歲智商的弱智爸爸&露西七歲小女孩

劇情內容：山姆當父親的第一天老婆就離開了他，弱智的山姆只好負起養育女兒露西的重大任。當露西開始上幼稚園的之後，社工人員認為山姆沒有能力好好教養露西，於是被迫展開爭取露西監護權的行動。山姆找上知名律師麗塔哈里森來幫他辯護，但是面對重重的問題他們該如何來突破呢？於是展開一連串感人的父女親情和監護權艱辛的奮戰。

(2) 心情分享

　　故事中父親山姆是很偉大的雖然他是弱智的爸爸，但是偉大親情展現無遺。他曾經為了孩子前途而想放棄親子關係，又因為孩子不捨而極力爭取監護權。

　　故事中也把孩子小小心靈的想法表現淋漓盡致，孩子剛開始察覺父親的弱智讓他覺得在同儕之間很沒面子，因而跟同學說自己不是爸爸的親生孩子，但是後來經過了被領養過程中生活的不適應才發覺還是自己的父親最好。

　　故事最讓我感覺到天下父母心的偉大，就是在爸爸覺得現實社會不允許他繼續教養孩子時，他毅然選擇了讓孩子給人教養，但是把家不遠千里的搬到領養家庭的隔壁，並把孩子的生活習慣

——的指導新任父母。最後孩子得到的是雙贏的幸福快樂生活。

※後記：話說現在的很多正常家庭甚至單親家庭（離婚夫
　妻）為了孩子的所有權爭的面紅耳赤，完全不管孩子的感
　受甚至互相逼迫孩子要選擇一方，孩子又情何以堪呢？希
　望這一影片能讓更多的夫妻省思一番，大人世界的問題與
　孩子何辜呢？

10. 親子影片欣賞心情分享（陳美英）

親子共同欣賞影片是最好的溝通機會，因為藉著影片內容的討論，可以讓家人說出自己的感受，更可以由故事情節中來了解甚至表達一些平日無法說出來的感受和心情，當然父母和子女之間可以由故事中來發現家人和諧的重要，孩子也會無形中了解父母的辛苦，不須透過父母和長輩的述說，孩子也可以在沒有心理壓力下接受，而不會認為父母或長輩又在唉唉念，結果把親子關係越弄越糟。

在全家一起觀賞《他不笨，他是我爸爸！》時，每一個人都很有想法：

爸爸說：「我是正常智商的爸爸，對於教養孩子都很辛苦了，更何況片中的爸爸是多重障礙者，不過最感動的是片中小女孩子說他不願長大，希望自己永遠是七歲就可以跟爸爸一樣，就不會看出爸爸的智商只有七歲了。」

姐姐（高中一年級）說：「喔！帶小孩子有這麼的辛苦啊！媽媽我們小時候也是那麼的麻煩嗎？晚上要餵奶還要換尿布呢！那我長大以後不要結婚生小孩了。」

弟弟（小學六年級）說：「他爸爸真的很厲害喔！但是照顧小孩子不都是媽媽的事嗎？況且他爸爸智商只有七歲能夠做到嗎？」

媽媽說：「其實不管父母的智商如何？身為父母就是會有本能來照顧自己的孩子，即使是動物像猴子、獅子等也會做到，並且是任勞任怨的付出不是嗎？」

所以，透過這部影片讓我全家人說出自己的想法，孩子知道做父母的辛苦，父母也知道孩子的想法，並可以藉影片當媒介來

機會教育孩子，更可以避免很多的意見和衝突的發生；其實我本
人最為感動的是因為我那正值叛逆期的女兒能了解，並且還一直
追問有關她小時候是不是也很難帶，我們是不是很辛苦等等問題
是最值得安慰的收穫。

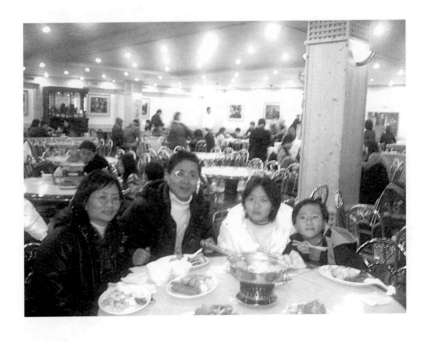

11. 父女情深（游麗卿）

　　欣賞完此影片感觸最深的是「親情」，尤其是父女情。影片中的父親是一位年齡30歲左右、心智卻只有7歲的階段；難怪社工及兒童福利機構會擔心，這位父親如何去把自己女兒帶大。

　　其實不用擔心，因為「親情」的偉大要看個人對事情的看法，劇中的父親說了一句話：「毅力、耐心、傾聽，我們彼此深愛對方」，多偉大的親情，只要生活中碰到事情用毅力、耐心去處理，只要他們父女兩人彼此深愛的對方沒有不能解決的事情。

　　還有劇中的友情非常重要：當孩子小時候為了買一雙鞋子、錢不夠時，所有朋友從身上挪出他們僅有的錢，使人見了非常感動。當初他找的律師本來不想接此案件，但是後來她被他的真誠和深愛她女兒的心所感動，不但不用律師費還很努力替他打官司如何去贏得此場官司？

　　雖然寄養家庭很照顧她，可是她深愛她的父親，所以她會在晚上偷偷跑出去找她的父親，讓她的寄養人頭疼不已。最後她的寄養家庭投降了，把女兒還給了他。

　　其實此影片讓所有做父母的有所省思，誰能評斷什麼是對小孩最好的抉擇？沒有任何人有絕對的答案。

12. 親情勝過一切（史蓉芬）

影片名稱

他不笨，他是我爸爸

印象深刻處

1. 每晚女兒都會要爸爸說故事，但因爸爸的智商只有七歲，有許多文字還看不懂，而女兒也相當的體恤爸爸。但卻造成了女兒有拒絕學習的情形出現。

2. 爸爸想幫女兒慶生，卻因一件小意外而造成父女間的分離。

3. 爸爸和一群好友為了幫女兒買鞋子，掏光了身上所有的錢。

4. 爸爸為了要打贏官司，特別去找一位相當知名的律師幫忙，剛開始名律師只是敷衍一下並不想真的幫忙他，卻因同事們的竊竊私語而毅然決然的答應爸爸的請求。

5. 名律師在工作職場上雖然春風得意，但她與兒子間卻潛藏著一些問題，直到碰到山姆而有了改變。

6. 為了讓自己有一份固定的職業，爸爸請求咖啡店老闆讓他學習煮咖啡，但煮咖啡並非容易事，老闆本身也相當的掙扎，考慮了很久他才決定要讓爸爸試試看，就在爸爸要上法院當天，老闆決定讓他做做看，但結果卻令人有些失望。

7. 為了能常常看見女兒，爸爸搬到寄養家庭附近住，雖然他能常常見到女兒卻也對寄養家庭造成一些困擾。

8. 在協助爸爸打官司的過程中，名律師真的被感動而無悔

的協助他們父女。

感想

　　山姆爸爸雖然只有七歲的智商，但他對於小露西的愛卻是無人能比，想到現在社會有一些亂象實在令人無法理解，相同的親情卻是那麼不同的結果。

最大收穫

　　智商只有七歲的山姆爸爸，雖然他有很多事情不懂，在他的心裡也有些掙扎，但他勇於學習勇於請教別人，這一點最值得我去學習。

(五) 當我們黏在一起　《Stuck on You》—手足之情

導　　演：彼得拉法利、巴比拉法利
編　　劇：彼得拉法利、巴比拉法利
演　　員：麥特戴蒙、奎格金尼爾、雪兒、梅歷史翠普、
　　　　　伊娃曼德斯
類　　別：劇情類
級　　別：普通級
發行公司：福斯有限公司
長　　度：110分
得獎紀錄：紀錄觀點 榮獲2003金鐘獎入圍—文化資訊節目獎
　　　　　本片入圍 2003卓越新聞獎—電視專題報導獎
　　　　　2003亞洲電視獎—最佳紀錄長片獎

1. 劇情簡介（摘自網路）

　　鮑伯（麥特戴蒙）與華特（奎格金尼爾）是連體雙胞胎，他們形影不離，直到華特決定追逐夢想遠赴好萊塢打天下，努力說服心不甘情不願的鮑伯同行，一路上跟隨而來的成名誘惑與愛情兩難讓這對雙胞胎遭遇分道揚鑣的威脅。

　　鮑伯和華納泰諾兩兄弟是地方上的傳奇，精通運動的他們同時也是一加快餐店的老闆，閃電般的4隻快手從來不讓任何一個顧客久候，要成為演員的念頭終於讓華特下定決心，他提醒鮑伯小時候立下永遠不和對方分開的承諾，兩人一道打包志氣比天高地往好萊塢出發。一找到地方落腳，他們交上的第一個朋友是一位性感尤物鄰居（伊娃曼德絲飾演），她幫華特找到了一位頭髮斑白的經紀人，這傢伙首先動的腦筋就是要華特去拍色情片。

　　事情也不盡然悲觀，兩兄弟遇到傳奇天后，也是奧斯卡影后

的大姊級人物—雪兒時，世界立刻風雲變色。雪兒當時正想找個菜鳥來把自己沒什麼興趣的一部電視影集搞垮，華特就這樣獲得了和雪兒演對手戲的機會。沒想到，不但沒有讓節目垮掉，華特反而讓收視率節節上升，這對兄弟因此一夕成名。可是，他們的星夢冒險才剛起程呢，因為鮑伯和談心多年的網友展開一場下線後的戀情，兩兄弟在此時作了一個改變他們一生的決定…。

但不管發生什麼事情，有件事是永遠不會改變的，那就是沒有任何東西可以擋在這對好兄弟中間。

2. 劇情、心情

1. 當華特懇求鮑伯一起到好萊塢打天下，鮑伯實在是心不甘情不願。
2. 因為要成為演員所以華特提醒鮑伯小時候立過誓永不分離，讓鮑伯願意跟他去好萊塢打天下。
3. 鮑伯隱埋連體嬰弟弟的事實，讓他的女朋友誤解。
4. 當愛情來臨時，連體嬰很不方便談情說愛。
5. 雪兒找他們演戲卻弄巧成拙，讓他們一夕成名。
6. 為了愛情他們終於決定去分割了。
7. 連體嬰身體分開了，重心無法平衡、常常跌倒。
8. 沒有粘在一起他們不會做事，快餐店快倒了。
9. 他們終於找到一個好方法，可以分開也可以結合。
10. 夜晚他們是分開的個體，白天他們是事業的夥伴，創造快餐店的巔峰和人潮。

3. 有趣話題

1. 他們一起打棒球得到響叮噹名聲，像一個傳奇故事。
2. 鮑伯的女朋友衝進房間，看見他們，以為他們是「同志」。
3. 鮑伯和女朋友要接吻時。
4. 雪兒找他們演戲效果出乎意料之外。

4. 相關議題

1. 連體嬰的故事。
2. 生活中的慣性原理。
3. 愛情的忠實程度。
4. 兄弟姊妹手足之情。

5. 討論題目

1. 如果你是鮑伯的女朋友你會再回來找他嗎？
2. 你覺得當愛情來臨時有一些事情是否要隱埋或是要坦白？為什麼？
3. 如何測量愛情的寬度和深度？
4. 你在愛情的跑道上跑得愉快嗎？
5. 你有與兄弟姊妹同甘共苦的經驗嗎？
6. 本片給你什麼樣的啟示和感想。

6. 溫情滿人生（劉芳美）

　　一對連體雙胞兄弟，雖是生命共同體，但是在個性、興趣上卻是不同的。他們在生活上相互依存，互相配合，他們共同工作：開速食餐館、一起晨跑、交女友、還可以精通於各類運動（打球、打拳擊、揮杆…），突破限制，超乎想像，也是這部影片的逗趣賣點。

　　他們共同生活了32年，卻因理想與愛情來臨時「哥哥想當演員而弟弟想與心愛的人結婚」，兄弟倆從衝突中思考作出了"分開"的決定，但是在分開以後，各自獨立生活工作，卻發覺如此不能適應，似乎都有少了點甚麼的落寞感，因為他們太習慣彼此，身體的分離後，卻割捨不了心理上的依存，失去了彼此，也失去生活的光彩，所以最後又「合而為一」，找回彼此，為影片作了一個Happy Ending。

　　在輕鬆詼諧氣氛中看完此片，特別欣賞最後一小段百老匯歌舞劇的演出，感受到大明星的魅力，讓人整個感覺High起來！

　　另外，亦深受片中二人在生活中互相照顧、互相鼓勵、互相扶持的兄弟之情感動；更讓我思覺人總是在失去後，才會發覺曾經擁有的可貴，提醒我們應感恩及珍惜在我們身邊的人，因為他們可貴的親情、友情及溫情，豐富了我們的人生啊！

7. 感受幸福（李嘉莉）

(1) 劇情簡介

　　鮑伯與華特是連體雙胞胎，他們形影不離，直到華特決定追逐夢想遠赴好萊塢打天下，努力說服心不甘情不願的鮑伯同行，一路上追隨而來的成名誘惑，與愛情兩難，讓這對連體雙胞胎遭遇分道揚鑣的威脅。

(2) 心得感想

　　影片一開始便看到風景秀麗的馬薩葡萄園，鮑伯和華特一起經營「快客漢堡」，生意好到不行了，兄弟倆的獨特活動與經營方式志是這家餐廳最大的賣點。雖然是連體兄弟，但卻巧妙的證明了兩個人絕對不會比正常人遜色或不方便，這一點從他們在棒球、網球、拳擊和冰上曲棍球運動表現優秀，令人嘖嘖稱奇可見一斑。

　　人天生總會不斷的追求自我成就，儘管兩兄弟在家鄉事業有成又受鄉親喜愛，但不讓生命留白的念頭，終於讓華特下定決心要成為演員，他提醒鮑伯小時候曾立下永遠不和對方分開的承諾，於是兩兄弟離開溫馨的家園，往充滿不確定的好萊塢演藝事業的未來前進，他們搬進簡陋的公寓，又和性感美麗的年輕演員鄰居「四月」為朋友，整天做著有朝一日飛上枝頭的明星夢，經由他的介紹，華特終於拍了三級片。樂天的個性正好沖刷了兩人受挫的遭遇，讓無奈的生活添增無窮喜樂。

　　當兩兄弟遇到傳奇天后雪兒時，世界立刻風雲變色的改觀了。雪兒當時正想利用菜鳥把自己沒什麼興趣的電視影集搞垮，然後不須付半毛違約金。

　　華特就這樣獲得了這個演出的機會，沒想到不但沒有把節目搞垮，反而讓收視率節節上升，華特這對兄弟一夕（戲）成名。

　　可是星夢冒險才剛啟程的他們，卻因為鮑伯與談心多年女網友的戀情發展，讓兩兄弟彼此做了一個改變對方一生的抉擇，---讓相黏20幾年的身體就此分開，情節雖安排連體兄弟分割後的際遇，本片的編劇巧妙傳遞出一種成分「那就是愛」，不管發生什麼事情，唯有真愛是不會改變的，他讓鮑伯的女網友回心轉意，也不讓任何東西阻擋在這對好兄弟之間，藉此來喚醒人們冷酷麻痺的心靈。

　　一對出生便黏在一起的兄弟，生活起居、工作、交友，一切都是如此的不便，幸好兩人用默契及誠實、勇敢的毅力來面對彼此的人生，佩服他們不否認事實、克服不便與接受事實的勇氣，學習他們有面對事情挫敗時的毅力，把生命中的悲苦，用輕鬆的態度，告訴觀眾要更懂得珍惜目前擁有的一切。生命因彼此需要而充實與美妙，人最大的快樂來自給予。

　　詩人紀伯倫曾說：「只有自沉沒的河中飲水時，才會真正的歌唱；當大地要收回你的肢體時，你才能真正的舞蹈」來詮釋互相依賴的兩兄弟。慾念就像個填不滿的無底洞，為了要填滿「它」我們常會被迫放棄自己的「本我」；每每失去了之後，才懊惱不已為何沒有好好把握，片中歡笑詼諧串聯整場，苦中作樂居多，但人類是萬靈之王，情感內在的動力，自能引發出令人省思的真美善世界。這部影片也給了我一個深切的體驗，那就是「幸福」是不能用雙手握住的，而是藏匿在每天的體會中去感受「心安理得」的時刻，隨時隨地等待有心人拾取。

8. 哥倆好（陳彩鸞）

　　想起中兒和斌兒就覺得很欣慰，慶幸自己擁有這麼可愛的二個兒子，他們年齡相差一歲半，感情很好，互相稱呼：「哥」、「弟」一起讀書、玩耍、工作（煮飯、掃地、擦地板），對人相當有禮貌，總是以「伯伯」、「叔叔」、「阿姨」和人打招呼，住在同一棟大樓的左鄰右舍都相當稱讚他們，或許是因為我在社區當幼稚園老師，他們覺得自己是老師的孩子要以身作則吧！

　　哥哥建中個性開朗，給人的感覺很憨厚（長大好像不一樣），小時候有點傻呼呼的，爸爸喜歡帶他到區公所上班，大家都叫他：「傻大個」、「阿哥哥」，他也很樂。在七坐八爬九發牙的發育時期，他不是用手和腳爬行，而是用屁股在地板上滑動，大家很喜歡逗他，拿一樣東西要給他叫他來拿，他就開始滑動他的屁股全身震動，惹得大家哈哈笑，他一樣很樂。他哭聲很大，哭起來臉變黑，把人嚇破膽，不夠他天生樂觀，不是很愛哭，還好！阿彌陀佛！他對機器特別有興趣也特別有天份，會走路就會修馬桶了，我們家馬桶壞了都是他修的。手錶的零件也拆掉，鍋碗瓢盆的螺絲也當他的玩具，玩得不亦樂乎，所以從他小時候我們家的機器、機械就都他在管理、修理了。

　　弟弟建斌個性文靜、內向，平常不愛講話，但是一出口就切中要害，頂伶牙俐嘴（長大好像不一樣）也頂愛玩鬧，他常穿著一條小內褲，跑到電視機螢幕前搖擺屁股，抗議我們一直看電視不陪他玩。他很小一歲半的時候，就跟著我去托兒所上班上課，哥哥讀小班給別的老師教，他讀小小班給我教，那時自己剛當幼稚園老師，帶領孩子沒經驗，孩子一吵鬧，總是先處罰自己的小孩；抱孩子時又不敢抱自己的小孩，他只要看到我抱別人，一定

跑來把他推開，並且很慎重的告訴那小孩：「走開啦！這是我媽媽耶！」後來我告訴他，媽媽是學校的老師有責任要愛他們，他才慢慢接受我擁抱別的小孩。

　　時間過得真快，轉眼他們都長大成人了，達到三十而立的年齡了。今年二月剛過完農曆年回來，斌兒就跟我說他要結婚了，我才猛然驚覺到我的斌兒就要為人夫了，想起他們小時候可愛的模樣歷歷在眼前，怎麼就長大了。

　　三月二十七星期日，在下了好長一陣春風春雨之後，天氣放晴，南台灣的氣候溫暖舒適，正是斌斌和甄甄情定終身的日子，建中和他的女朋友珮慈也來道賀，看著他們靦腆的模樣，心裡洋溢著幸福。正如影片當中這兩個黏體兄弟在談到愛情時，只好把對方分開了，但是分開並不代表情斷，他們身邊反而多了一個伴侶為他們分勞解憂；在創業的路上，這兩個黏體兄弟又把自己和對方綁在一起，共同創造事業的巔峰，他們由「兩個」變成「兩對」成就兩個美滿家庭。

　　人生的旅途說長不長說短不短，一個人獨行，很瀟灑很自在，二個人一起奮鬥，有個伴互相好照應，我的兩個兒在人生的旅途中已找到自己的伴侶，期勉他們互相體貼互相關懷，攜手共創美麗人生。

　　由「兩個」變成「兩對」成就兩個美滿家庭。

9. 手足情誼永不變（許瑋庭）

　　觀看影片時笑聲不斷，其實這是一部描述連體嬰的故事。在我們的生活中，其實連體嬰的存在，在現實的生活裡是一種悲慘的命運。但是！在片中導演刻意將連體嬰的生活，以輕鬆有趣的方式呈現，展露光明面的態度真令人開心。這倒也讓我思考到另一個角度、另一個層面的問題，天生的殘疾是不可改變的事實，但是自己的人生是掌握在自己的手中，需要自己去開創的。劇中的主角將自己的弱勢變成彼此的優勢能力，共同開創美好的前程，無疑的是給弱勢族群一劑強心針，明確的告訴大家：璀璨的人生就在自己的手中不是嗎？

　　影片中探討了三個向度：有愛情、有友情、有親情我覺得。

　　在愛情方面：哥哥對感情的執著與弟弟見異思遷的情感處理，手法截然不同。放下與捨得需要同等的智慧與勇氣。哥哥因害怕失去女友，因而隱滿事實的真相為自己招惹到困擾，反觀弟弟的處之泰然，就能坦然面對自己殘缺的外在。

　　在友情方面：「患難之中見真情」兩兄弟得到家鄉人的祝福，為自己的理想而努力，既使不如意返鄉，仍能得到大家的接納與鼓勵，讓兄弟倆感受到人間溫情在工作上更加努力不懈。

　　在親情方面：片中的結尾為本片下了一個很圓滿的註解，哥哥重回到弟弟的身邊兩人還是共同創立事業，手足情深離不開彼此。可以證實的是：兄弟情誼永遠不會改變，也沒有任何東西可以擋在這對好兄弟的中間。

10. 鞋帶裡的愛情 （黃美煜摘自網路文章）

　　這篇故事也滿有意思的，我有一個表姐，新婚不久，帶表姐夫來我家做客。 臨走時，表姐夫突然彎下身來給我表姐繫鞋帶。 一扣一扣，細細地繫好，臉上表情十分專注，沒有一絲一毫的難為情，我表姐也似乎已經習慣表姐夫的殷勤，表情十分自然，倒是，弄得我和媽媽很不好意思，他們走後，我暗暗地為他們夫妻倆的柔情蜜意感動不已！心想自己什麼時候也能找到一個肯為自己繫鞋帶的丈夫。

　　那一年冬天，雪下得很大，我和老公剛從婆家回來，就接到了朋友的傳呼。約我倆一起去滑雪。 在滑雪場，人很多，好不容易才擠到了條椅旁，我們開始換鞋，一轉眼間，幾個朋友都換好了鞋，撐著滑雪桿出去了。剩下我和老公還有一個已經懷孕的朋友。

　　她慢慢地坐在椅上，使勁用腳把鞋蹬掉了，然後穿上碩大的滑雪鞋吃力地想彎下腰，把滑雪鞋繫上。卻彎不下去，當時她已經懷孕六個月了，肚子上像扣了一個鍋，再加上罩在外面的厚厚的羽絨服，看上去活像一隻大笨熊。

　　本來她老公不同意她挺著大肚子來滑雪，她卻執意要來，無奈，她老公只好依著她。 來到這裡以後，她的老公太粗心，只顧著教別人怎麼樣滑雪，卻忘記了照顧自己的妻子，這時，我被眼前的景象驚呆了！

　　只見我的老公放下了正要繫的滑雪鞋，突然走到了她的面前，彎下腰，動作嫻熟地把她鞋帶一扣一扣地繫好。臉上的表情平靜如水，完全沒有紆尊降貴的窘迫，也沒有的大獻殷勤的諂媚，就像給一個未成年的小姑娘繫鞋帶一樣。

　　我心裡有一陣不是滋味，有一種酸酸的感覺。因為結婚到現在，他還沒有主動給我繫過一次鞋帶。但很快，我的同情心就戰勝了妒忌心，因為我知道他是在幫助一需要幫助的人，我為他的愛心感到驕傲，同時為我的漠不關心而感到慚愧！

　　後來，我倆扶著她走出休息室，把她送到她老公的面前，叮囑他好好照顧她之後，便牽著手一起從山坡上滑了下去，再也沒有分開。

　　關於繫鞋帶的小插曲我很快就忘了，老公對我很好，我沉浸在老公細緻平實的關愛中。比如在洗澡之後，喝一杯他給我晾好的涼開水，在生病的時候享受一下他給我灌好的熱水袋，就在這時，傳來了表姐離婚的消息。

　　聽了這個消息，我很震驚。感情那麼好的夫妻，怎麼說離就離。

　　問其原因，是表姐夫在外面有了女人，表姐嚥不下這一口氣，說要找一個比表姐夫好一百倍的男人。無論表姐夫怎麼求，表姐也不回心轉意，因為她的心傷到了極處。

　　我理解表姐，她一直以來被親戚公認為是最幸福的女人，發生了這件事，令她在親戚面前很沒有面子。此外，表姐長得很漂亮，表姐夫卻其貌不揚，她有信心在愛情方面超過他。

　　把這件事告訴老公，本以為他會像我一樣大吃一驚，不料他卻輕輕一笑：「這沒什麼，我早就看出來了，他們不正常。那男人是在作秀，不是真愛。真愛不是這樣的，真愛不需要表演，而是細緻的關心。」

　　是啊，給妻子繫鞋帶的丈夫有了外遇，不給妻子繫帶的丈夫卻對妻呵護有加，這件事讓我反思了很久。

　　在社會上，像表姐夫這種喜歡用愛情表演騙取女孩子芳心的男人還有很多，戀愛中的女孩子一定不要被這種過火的做作所輕易感動，也不要總是拿別人的男友與自己的男友比較。

　　愛情是沒有標準的，也許他在用自己的方式愛你。

　　總之，愛情不在鞋帶裡！

11. 當我們黏在一起觀賞心得—珍惜生命（王金永）

　　一對連體嬰自生下後就相依為命、相互依賴、相互照顧順利的長大成人。雖然偶而也會帶來些許不便與困擾。但做哥哥的關愛弟弟之心表露無遺，做弟弟的也盡量尊重兄長的決定，因此也就建立起深厚的兄弟之情。起初二人開了一間超速漢堡店，由他們合作無間的默契，果然打響了超速的名號使生意興隆。而在空閒時他們也參與體育運動，二者合而為一的體能果然令人驚奇，多項比賽都獲得好成績，生活可說愉快。這時哥哥卻提議到好？塢去發展，因為想當演員是他的夢。幾經商討最後弟弟終於答應，來到好萊塢演了一部一夕成名的影片，但是愛情讓他們決定分割，分割之後情況丕變，連漢堡店的生意也終至門可羅雀。最後哥哥在女演員的建議下回到家鄉和弟弟重整超速漢堡店，果然一年之後生意再度熱鬧滾滾。而哥哥也利用空閒和女演員合演了一齣雌雄大盜音樂劇，實現了他的願望。

　　在戲中讓我們看到連體兄弟日常生活遇到的困擾，尤其是個人的思維與行為有所不同時，他們都能互相尊重、互相體諒和容忍。當我們看到他們在做漢堡、打球甚至演戲時那合作的力量是多麼驚人，效果是多麼良好。但也看到在他們分割之初期時，原有的能力卻發揮不出來，甚至有時還會失去平衡的動作出現。

　　總之，這部片子在提醒我們，一個人的身體從母親把我們生下來時便無權選擇自己要長成什麼模樣，既是如此我們便要接受，更要好好的珍惜。即使有某種缺陷也要克服一切困難，發揮天生的本能，勇敢的邁向人生的旅程。即使天生帶來某種不便，也不要怨天尤人，我們要往好的一面去想，才能看到光明的一面、才能活得快樂、有意義。

來看電影

(六) 逐夢鬱金香　《Bread and Tulips》—愛自己

導　　演：西維歐索迪尼
演　　員：布魯諾甘茲、莉西亞瑪格莉塔、瑪琳娜瑪西羅妮
類　　別：劇情類
級　　別：普通級
發行公司：迪昇有限公司
長　　度：112分
得獎紀錄：紀錄觀點 榮獲2003金鐘獎入圍—文化資訊節目獎
　　　　　本片入圍 2003卓越新聞獎—電視專題報導獎
　　　　　2003亞洲電視獎—最佳紀錄長片獎

1. 劇情簡介（摘自網路）

　　旅行，是為了遇見美好奇蹟而存在的～～

　　蘿莎是個平凡的主婦，多年來，做為一個妻子和母親，不但丈夫、孩子忽略她，連自己都遺忘了自己的的存在。在一次前往希臘的家庭旅行中，途中休息時，遊覽車開走了，而她的丈夫和孩子竟然都沒發現她沒上車！於是，她、被、放、鴿、子、了。

　　生命最偉大的轉捩點通常以最平淡無奇的形式發生—或許是一場邂逅，或是一段令人匪夷所思的巧合—命運，因而扭轉。

　　蘿莎從來沒有想過會有這種事情發生，直到這一刻，她一個人站在高速公路上，很荒謬地被全然遺忘。然而，她一點也不灰心，事實上，她已經準備展開一個人的旅程。

　　搭上前往威尼斯的便車，突獲的自由與自信帶領她走向一個繽紛絢爛的新世界：她找到一個花店的工作，被一個從冰島來的美食主義厭世詩人收留，並且有個美艷的按摩女郎為鄰。

　　在那裡，她重新尋獲對於音樂的喜愛與天份，在手風琴悠揚

的樂聲中，她熱情善感的天性得以釋放，並且體驗到前所未有的友誼、溫暖、歡笑，甚至─愛情。

在生命綻放光彩之際，蒼白貧乏的過去找上門來，新生的蘿莎是否能夠勇敢面對，以其堅定的熱情與渴望，追尋生命的真諦，和自我存在的意義？

2. 劇情、心情

1. 一家人高高興興去旅行，卻突然被放鴿子，那心情……
2. 一個人沒有預期的旅途，也許很刺激也許很危險……
3. 在異鄉遇見關心自己的人、收留自己的人。
4. 突然發現有一個人比自己更不幸，更需要支援的力量。
5. 出門在外靠朋友，有一個支持你的朋友，你的心更踏實。
6. 你本來又已經習慣新生活了，舊的過去又來找你。

3. 有趣話題

1. 美食主義的厭世詩人好幾次要上吊自殺都沒成功。
2. 麗莎碰到尋找他的人，一路追逐而來，
3. 美艷的按摩女娘與尋找麗莎的客人相遇。
4. 尋找麗莎的客人成為按摩女娘的異姓朋友。
5. 花店的工作充滿新奇。

4. 相關議題

1. 兩性平等嗎？
2. 女人的真愛在哪裡？
3. 生命的意義在哪裡？
4. 生命有出口嗎？

5. 討論題目

1. 如果有一天你也被放鴿子了，你該怎麼辦？
2. 你認為兩性有可能平等嗎？如何取得平等？
3. 一位家庭主婦如何在平淡的生活中尋找自我？肯定自我？
4. 像劇中人這樣的際遇，你覺得有可能發生在你身上嗎？
5. 如果你發現自己依靠多年的丈夫，有情婦而且交往多年你會如何解決這個問題？
6. 你有多久沒有好好的喝一杯咖啡？或走一趟旅遊了？
7. 本片給你最大的啟示是什麼？

6. 鼓起勇氣追尋自我（劉芳美）

　　一連串的錯過、錯過……讓片中的女主角拾獲人生原本沒有的片段，更築出她人生的另一個結局，妙不可言！

　　她原來是一個以先生和兒子為生活重心的家庭主婦；因為一次全家例行性的國外旅遊途中，她被遺忘在休息站，錯過了遊覽車，她毅然決定自行返家；在途中，她又錯過了火車時刻，不得已只好暫留異鄉，竟引發她拋開原有的一切，過一個嶄新又擁有自我的生活。她在花店找到一份自己喜歡的工作，認識了伸出援手讓她吃住的餐廳老闆，只因他們都互相鼓勵找到原來的自我，也譜出一段似有似無的戀曲。後來，因為先生派偵探到處尋找她，兒子叛逆的青春期也需要她，她重回到他們的身邊，又做著日復一日同樣的家事工作，直到有一天，餐廳老闆因著鬱金香的凋謝，悟出唯有自己去追求，才能找到自己理想的夢，鼓起勇氣，尋到女主角，誠懇告白，感動了女主角；最後，兩人攜手共譜擁有自我的生活。

　　很欽佩女主角的勇氣，偶一下的叛逆，試著過一次能夠做自己的日子，真的很棒！人總有一股心裡的慾望，常是被世俗所約束住，偶一事件的突發，才讓人驚覺自己所追求的到底是甚麼？敢不敢放下一切，另築美夢呢？當我們在惋惜錯失某些東西時，不妨走出來換個角度看一看，也許有另一片天空等著你去揮灑呢？這是我觀此片心中所感。

7. 體驗生命的真諦（游麗卿）

課程

逐夢鬱金香

劇情

　　劇中女主角羅莎是個平凡的主婦，因為家中的人經常忽略她的存在；一次旅行中，她的家人竟然都沒有發現她沒有上車，於是她被放鴿子。羅莎從來沒有想過會有這種事情發生，然而她一點也不灰心，事實上她已經準備展開一個人的旅程。

　　搭上前往威尼斯的便車，突獲的自由與自信帶領她走向一個繽紛絢爛的新世界，她找到一個花店的工作，被一個從冰導來的美食主義厭世的詩人收留，並且有一個美艷的按摩女郎為鄰。

　　在那裡，她重新尋獲對於音樂的喜愛與天份，在手風琴悠揚的樂聲中，她熱情善感的天性得以釋放，並且體驗到前所未有的友誼，溫暖、歡笑，甚至⋯⋯愛情。

心得感想

　　人往往忘記生命的真諦是什麼？和自我存在的意義。當生命綻放光彩之際，就該好好把握住，去尋找它，追尋它，好好地體驗一下生命的真諦是什麼？肯定自己。

8. 自重而後人重（陳美英）

劇情簡介

背　　景：本片背景是義大利

主　　角：一個丈夫有外遇的中年家庭主婦＆失去信心的民
　　　　　謠演唱家

劇情內容：中年家庭主婦一次因為家庭日旅行而被丈夫孩子
　　　　　遺忘沒有跟上行程，因為沒錢回家進而打工興
　　　　　起了離開家的念頭，更因為租屋而結識了失去信
　　　　　心常常想要自殺民謠演唱家，從相識中找到彼此
　　　　　的優點和信心進而相戀甚至結婚的一段精彩故事
　　　　　……。

心情分享

　　影片中的故事雖然發生在異國的義大利，外國的人文風氣與
國內的迥然不同，但是看過此故事後發現身為女性的我們要自我
覺醒了，因為您不覺得故事中女主角跟您很相似，我們不是都以
家庭為中心以丈夫、孩子為主，每天忙進忙出的週旋在柴、米、
油、鹽、醬、醋、茶之間，然而他們感受到了嗎？不但沒有感恩
還嫌您太囉唆了！

　　因此，我覺得一直以來我們都鼓勵孩子要勇敢的說出自己的
感受和需要，現在我倒認為應該是我們這些媽媽們應該要多多愛
護自己一點，勇敢說出自己的感受，否則老公孩子覺得凡事都是
應該的，本來就是如此！

　　雖然故事中的女主角離婚再接受新男人，而共同展開新的人
生，但是我們不須如此做，因為我們應該沒有糟到如此不堪的生

活，所以我們只要除了家庭、丈夫、孩子之外，能夠找到一些自我興趣及能力的表現機會就很好了，給孩子、丈夫空間就是給自己最大的空間，他們也不再嫌我們太囉嗦！不是嗎？何樂而不為呢？

※「自重而後人重」就是在說明女人你的名字不叫「弱者」，只是我們太過於遵守在自己的崗位上，而讓人有說不出的壓力存在，所以自己累家人也覺得累，讓每個人都沒有學習的空間，最後能者永遠是媽媽！最辛苦和最惹人煩厭的名號又非你莫屬！何苦來哉呢！

9. 愛人更要愛自己（史蓉芬）

影片名稱

逐夢鬱金香

印象深刻處

1. 在休息站上廁所，為了將掉進馬桶的東西撿起，花了不少時間，在要上車的時候，卻找不到遊覽車及家人，好不容易找到時，車子已揚長而去。此時想打電話給老公，又未抄到老公新換的手機號碼，不知該如何時，老公便打電話到休息站找人。

2. 在等待老公時決定自己先行回家，在搭便車的途中，和人聊天說起了自己從沒去過威尼斯，而臨時決定到威尼斯走一趟。

3. 人雖然在外面卻還擔心小孩的事，連作夢都會夢到。

4. 當家庭主婦當久了，一有髒就忍不住想打掃。

5. 老婆寫信跟老公說想休個假，請老公代為照顧陽台上的植物，老公卻把植物給吃了，還說這樣就不會乾掉了。

6. 老闆請他去威尼斯找人，媽媽卻有如生離死別般的哭哭啼啼。

7. 費南多原本一直想自殺了卻一生的男人，因羅莎的介入讓他重獲新生。

8. 意外中找到一台久未使用的手風琴，在費南多的協助下（幾片舊唱片），羅莎憑著舊有的記憶重新練習手風琴，而且可以演奏的那麼好。

9. 觸電的感覺真的很神奇。

10. 雖然一切都是那麼的美好，但現實的生活仍然要面對。

11. 在外休假一段時間，回到家中似乎一切都沒改變，仍然得不到家人的尊重與重視。

12. 事情不能只看表面，因眼見不一定為憑，想知道的是要確實查清楚，才不致於做出後悔的事。

感想

　　當家庭主婦當久了，對家人而言已是一種習慣，成了習慣似乎就變得不是那麼被受重視，感覺好可悲喔！告訴自己絕對不要讓自己成為像主角那樣，那麼的一成不變，重心都在自己家人的身上。有時要懂得放心、放下，將自己的視野向外延伸，不僅可以認識不同的人，更可以使自己對事情的觀點不再那麼侷限。

最大收穫

　　愛家人之餘一定要懂得多愛自己一點。

10. 活著的每一天都是特別的日子（鄭美玉摘自網路文章）

文／黑幼龍（中時‧居家週報）

　　你看完這篇短文後，可以馬上起身去擦桌子，或洗碗；可以把報紙放一邊，閉起眼睛沈思一會；也可以把這篇短文剪下來，傳真給很多朋友。當然，我最希望你選擇最後這一項，誰知道，你可能會改變很多人的一生。

　　多年前我跟高雄的一位同學談話，那時他太太剛去世不久，他告訴我說，他在整理他太太的東西的時候，發現了一條絲質的圍巾。那是他們去紐約旅遊時，在一家名牌店買的。那是一條雅致、漂亮的名牌圍巾，高昂的價格標籤還掛在上面。他太太一直捨不得用，她想等一個特殊的日子才用。講到這裡，他停住了，我也沒接話好一會後他說，再也不要把好東西留到特別的日子才用，你活著的每一天都是特別的日子。

　　以後，每當我想起這幾句話時，我常會把手邊的雜事放下，找一本小說，打開音響，躺在沙發上，抓住一些自己的時間。生活應當是我們珍惜的一種經驗，而不是要捱過去的日子。我會從落地窗欣賞淡水河的景色，不去管玻璃上的灰塵，我會拉著太太到外面去吃飯，不管家裡的菜飯該怎麼處理。

　　我曾經將這段談話與一位女士分享，後來見面時，她告訴我她現在已不像從前那樣，把美麗的磁具放在酒櫃裡了。以前她也以為要留待特別的日子才拿出來用，後來發現那一天從未到來。「將來」，「總有一天」已經不存在她的字典裡了。如果有什麼值得高興的事，有什麼得意的事，她現在就要聽到，就要看到。

　　我們常想跟老朋友聚一聚，但總是說「找機會」。我們常想擁抱一下已經長大的小孩，但總是等適當的時機。我們常想寫封

信給另外一半，表達一下濃郁的情意，或甚至想讓他知道你很佩服他，但總是告訴自己不急。

其實每天早上我們睜開眼睛時，都要告訴自己這是特別的一天。每一天，每一分鐘都是那麼可貴。有人說：你該盡情的跳舞，好像沒有人在看你一樣。你該盡情的愛人，好像從來不會受傷害一樣。我也要盡情的跳舞，盡情的愛。你呢！？

第一件事是不是與好朋友分享這想法？

11. 好球壞球理論（鍾美實摘自網路文章）

「喂，妳也喜歡看棒球啊！」

我一邊在跑步機上執行健身計劃，一邊盯著眼前的棒球賽，正看得聚精會神的時候，有人跟我說話，害我嚇了一跳。原來是與我同一健身房，有數面之緣的張先生，他在隔壁的跑步機上，也在看棒球轉播，我太專注了，沒注意到熟人就在身旁。

張先生是某出版公司的老板，是個溫和謙恭的人，他曾說，他每天的娛樂，就是看看四書五經、寫寫毛筆字和上健身房。

他的太太偶爾也會來，但從來不運動，只愛在女子三溫暖裡頭大聲的聊天，個性很熱情，但有時還挺呱噪的，張先生顯得沈默寡言許多。聊了幾句有關棒球的話，張先生說出了他在棒球比賽中領悟的道理：「妳可能不知道，我年輕時，非常會跟我太太吵嘴，一度吵到要離婚，當初我很喜歡她的善良、熱情和直率，可是婚後，我發現直腸子也挺可怕的，講話像飛機投炸彈一樣，有時難免會炸到不該炸的地方，我們動不動就吵起來。

直到有一天看棒球，我忽然領悟了一個應答的理論：如果我是個打擊手的話，總不該什麼球都打吧！應該要選好球才打，如果她投出的是壞球，那麼我幹嘛一直揮棒呢？壞話就當沒聽見，她球投偏了未獲得回應就會自討無趣，如果我連壞球都打鐵遭三振，也會氣死自己。

我覺得他的好壞球理論很有意思。雖然，投手和打擊手應該屬於敵隊，對婚姻關係而言也許不那麼適用，但拿這理論來看職場上的人際關係，還真有幾分道理：

如果人家不喜歡你，因而說出一些故意誣賴、栽贓、辱罵的話，我們不需要猛力揮棒來回應，因為那個球投得太壞，你再

使力也不會打出全壘打，搞不好反而會被敵隊接殺，不如讓它無聲無息的落入捕手的手套裡。

　　壞球，不要打；值得打的球，再回應好了！您認為呢？

　　如果大家以打擊手理論看待愛情與婚姻，大概可以減少一些因小小口角，而引發的悲劇或鬧劇吧！

12. 尊重與關懷（吳素絲口述、陳彩鸞整理）

夫妻相處貴在尊重與關懷，互相體恤尊重互相關懷，機緣才不會有隙可乘，像片中的麗莎，如果先生多關心他一點，就能發現他沒有搭上遊覽車，就沒有這個機緣可以在外面另外展開新生活。

麗莎的先生把麗莎當女傭看待，對他沒有付出尊重與關懷，所以當麗莎一有機會，就不想再回家了。平常我們的生活是很單調的，像我每天就是做這些瑣瑣碎碎的事，有時也會很煩，想到外面透透氣，走一走。如果先生能了解讓我們達到目的，那太太就會覺得有被尊重的感覺，如果先生只是以自己為重心，覺得太太就是要來服伺我的，那日子久了太太也會覺得說，耶我的先生好像不是很了解我、不是很關心我。那如果沒有其他機緣，太太可能就委屈過了一輩子；如果中間有一些機緣讓太太走出家門，那可能太太就會想，我為什麼要在這個家庭裡委曲求全？我為什麼不去追求自己的幸福？

所以日常生活當中要學習多尊重與關懷。

※彩鸞回饋：
素絲（范媽媽）雖然生活在深山裡，但是他的看法觀念值得我們學習，很感謝范媽媽參與我們的讀書會，讓我們能從各種不同生活背景的學員當中學習到更多，也更能與社會互相互動。

(七) 其他影片—與他人觀賞影片心得

1. 魯冰花觀後感—無奈與辛酸（吳寶珠93.12.20）

　　劇中描寫一個都市美術老師到鄉下教導，進而發掘有天份的孩子，劇中孩子的純真不做作、讓這都市老師印象深刻。

　　在我長這麼老的年齡裡這部片，讓我非常感動、心疼、不捨的一部影片，姐弟的乖巧、懂事與無奈，一點一滴刻在我心坎。

　　劇中也把主角與鄉長的兒子，作強烈的對比。一個未受限制的想像，跟一個外界限制一切規矩的思考作比較，主角把自己的想像用紙筆表現出來，直接、毫無保留的把自己感受表現出來。就像茶蟲那張：把茶蟲那種在內心恐懼、純真的表現出來。劇中也有敘述早期的貧富差距、敘述茶農的辛苦、沒錢用農藥，卻要負擔一家人的生計……

　　劇中也有描寫正義對權貴的對抗。美術老師的不做作跟主任們那做作奉承做強烈地對比。不畏強權、真實呈現表現出一個老師應有的堅持。

　　劇中最令人印象深刻，就是主角所說：「有錢人做什麼事都比較好」這句強烈地表現出理想跟現實的無奈，到最後得到世界第一冠軍，更是讓這真誠跟腐敗，作出讓人無奈與心酸的那種痛苦，讓這結束做出最沈痛、無法自拔的結局。

2. 影片「魯冰花」 觀後師生討論板（林阿蜜 93.12）

平興國小四年三班──吳心芸

心得

　　魯冰花是描寫得了癌症的小男孩（古阿明），在艱苦的環境中，還能保持樂觀的心態，並且發揮天份，成為一位小畫家。

　　這部影片最令我感動的是，即使那個小男孩剩下最後一口氣時，依然拿著畫筆將他心目中最美麗的地方畫下來，他說：「我要把這幅畫，給全世界的人看。」看到這裡，我的眼淚都掉下來了，我在想如果我是他，也能夠像他這樣樂觀嗎？

　　他們家住在山上，爸爸種茶葉，窮得沒有錢買農藥殺蟲，只好靠爸爸、姊姊和他自己，三個人努力的抓蟲，但是茶蟲實在太多了，怎麼抓也抓不完，所以就連上學也沒有辦法去，因此他最大的願望就是，希望茶蟲都不要再吃他們家的茶葉了。他也因此畫了一幅茶蟲的特寫，這一幅畫得到了世界第一。

　　他從小就沒有媽媽，所以想媽媽的時候，只好唱魯冰花，假裝媽媽變成天上的星星，眼睛眨呀眨的看著他們、守護他們，我覺得我們有媽媽的人真好，隨時可以投入媽媽的懷抱中。

討論

劉彥汝：他們到最後才發現古阿明是個人才，未免太遲了。

陳　臻：我覺得天才不要被埋沒，要多多給予鼓勵。

徐子涵：我覺得大家應該尊重專家，要不然阿明也不會生氣得把蠟筆丟掉，另外，校長他們不應該刻意奉承有權有勢的人。

范宜婷：我覺得這部電影真好看，因為他的美勞老師來到這

裡，才讓大家知道「什麼是天才」。

涂師齊：我覺得最感動的是大家幫助古阿明家裡的菜園抓蟲。

龔泰宇：古阿明死的時候，他全家都在哭，連我們的老師也哭了。

宋沂錚：我們不必像古阿明要幫忙做事，只要把書唸好，父母就很高興，所以我們應該努力用功，好好學習。

黃泰程：我覺得他很厲害，因為他把自己心裡想的都畫出來，所以我覺得他很厲害。

張鈺承：看了這部電影我才知道，每個人都有自己的優點，所以不要看不起別人。

林業展：我覺得古阿明很可憐，而且畫畫又那麼的厲害，想想我們過得太幸福了。

辛偉誠：一個人身體不健康，想完成的事業和理想全都不可能，所以身體保護好最重要。

廖紹斐：一位老師懂得欣賞學生，對學生來說是很幸福的事情，會幫助學生把自己的優點發揮出來，變得很有自信，也會跟老師一樣去欣賞別人。電影中的美術老師讓我很佩服，就算所有的老師都反對，他還是支持阿明，我覺得他很有勇氣。

　　我覺得幫助人家很重要，如果有很多人幫助阿明就算生病死掉，阿明也不會遺憾，我希望我自己可以像那個美術老師一樣幫助人。

張德翰：古阿明有這麼好的天賦，卻沒有辦法享受到第一名的榮耀，真可憐啊！

　　在這部影片中，讓我知道純真的重要。因為爸爸和

姊姊純真的愛護及照顧之下，讓古阿明可以開心的畫圖，因為古阿明的純真，讓他畫出大自然的美，因為美術老師的純真，讓他能欣賞古阿明的畫，為他爭取到更高的榮譽，因為老師、鄉長的不純真，讓古阿明不能參加比賽，也漠視了一位人才。為了不讓生活中出現太多的遺憾，讓我們都能用純真的心去欣賞別人，面對生活吧！

劉孟萍：我覺得古阿明就像是一朵魯冰花，從土裡誕生，然後慢慢開放成美麗的花朵，真希望古阿明還活在這個世界上。

盧柏翰：我們要學習古阿明樂觀和開朗的精神，千萬不要因為家裡窮而自憐自哀，要快樂和堅強的生活下去。

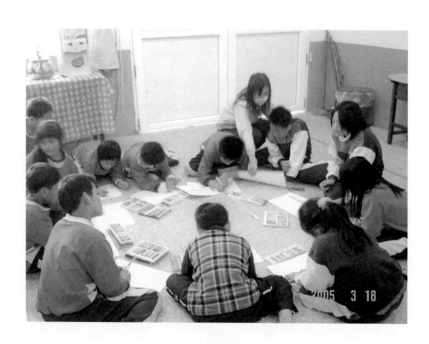

3. 《走出寂靜》觀影心得（林惠貞）

(1) 影片大意

　　拉拉從小就與失聰的雙親住在德國南方的小鎮，古靈精怪又早熟貼心的拉拉從小擔任父母對外的發言人、翻譯員、接線生……。拉拉的雙親雖然失聰，卻成功地與拉拉建立特殊又親密的親子互動關係，拉拉常因應父親之問，去體會、形容常人不甚注意的聲音，例如日出與下雪的聲音，再以生動的手語加肢體語言傳達給對方。同樣失聰的母親縱使平衡感不好，也因為要滿足拉拉的願望而學騎腳踏車。

　　另一方面，拉拉很嚮往姑姑美麗慧黠的形象，在姑姑的誘導下，拉拉接受了姑姑學樂過程中的第一枝豎笛，開始她的學樂生涯。然而，拉拉的父親卻因小時候的不好回憶，以及粗糙的家庭教育，極力排斥拉拉凡事以姑姑為學習榜樣，以及自己的女兒有音樂天賦的事實。拉拉的父母因失聰之故，不克參加拉拉的任何一場音樂會，父親更是抗拒她以音樂為人生規劃的安排。

　　由於妹妹的年幼無知與驕橫，以及父親的極力勸阻起了反效果，拉拉決定枉顧父親的失落情緒，接受姑姑的安排，在長假期間寄住到位於柏林的姑姑家，以增進音樂功力，目的則是為了考取音樂學院。然而，姑姑放縱且自我的作風，以及姑丈的無奈及出走，為拉拉的城市生活蒙上陰影，直到在市場邂逅一位啟聰學校的男老師帶著學生在街頭比手畫腳，才又勾起她對家庭生活的美好回憶。拉拉到啟聰學校探訪該名教員時，被其教導聽障學生體會音樂的教學模式深深撼動，進而與該師共譜戀曲。

　　而母親因騎腳踏車意外身亡，讓回家奔喪的拉拉與父親起了嚴重的口角，導致拉拉正式離家出走。回到柏林姑姑家後，又

因姑姑從來不諒解拉拉父親的難處，而與姑姑起了爭執遂流浪街頭，幸而姑丈的好心收留，讓她得以在柏林繼續朝理想邁進。不久，拉拉年幼的妹妹隻身到柏林，期待她返家，雖沒促成拉拉返家，卻令姑姑與父親的關係改善露出一線曙光。直到音樂學院輪到拉拉甄試的那一刻，父親意外地出現在考場，答應此後用心體會拉拉的音樂，兩人才露出會心的微笑。

(2) 教學啟示

　　失聰人士的正常子女如何自處，以及如何與家庭與外界共處，是本電影的核心議題。本片可依以下幾個視角來觀看：

原生的正常家庭v.s.失聰的子女

　　失聰的子女經常悲觀地認為，他們的原生家庭一定以他們為差恥。像拉拉的父親就表示當他小的時候就感覺得出來，拉拉的祖父相當以會音樂的女兒為榮，而以他這個聾兒子為恥辱，於是為了報復他搗蛋、破壞，拉拉的祖父則以牙還牙、粗暴相向，雙方遂展開一連串粗魯的對待，為粗糙的家庭關係開了惡例，也結下兩方長久的心結。

　　再者，原生的正常家庭以及失聰的子女，兩造都有自怨自艾的傾向。拉拉的父親因為自己給家庭帶來的不光彩與破壞和諧感到自悲又怨恨，拉拉的姑姑則是因為自己未能達到父親的期許考上音樂學院而內疚、怨憤。誠如拉拉的姑姑所言，這是他們的家庭問題。也就是說，全家都有此毛病，不單單是殘疾的家庭成員而已。

失聰的雙親v.s.正常子女

　　特殊家庭中培養出親密且只為彼此所知的遊戲或暗號，可以增進親子關係。拉拉的雙親雖然失聰，卻成功地與拉拉建立特殊又親密的親子互動關係，拉拉常因應父親之問，去體會、形容常人不甚注意的聲音，例如日出與下雪的聲音，再以生動的手語加肢體語言傳達給對方。他們從模擬外界聲響的遊戲中，得出可以撫慰自身的哲理性結論，諸如「雪不多言，雪使世界沉靜」等。

　　孩子是是父母生養的，但是他們不屬於父母。當拉拉的父親擔心失去女兒的愛時，拉拉的母親睿智地表示：「她是我們的孩子，但她不屬於你。」這句話套用在正常的家庭親子關係中，同樣受用。中國思想經典《老子》中有一句話是這麼說的：「生而不有，為而不恃，長而不宰」，意思與之相近，就是說應當讓子女也好、萬物也好，都自生自長、順性發展，因此創造者未必就要佔有、宰制被創造者。拉拉的母親更進而表示：「要是你用你爸媽的方式教育她，那麼你才會失去她。」

　　再者，當失聰的雙親與正常子女溝通出現障礙時，就會認為自己對於對方的特殊性不被理解，痛苦因而產生。其實，這種「你不是我，所以你不懂我」的模式，在正常家庭中溝通出現障礙時一樣會出現。當拉拉想要以音樂為人生之路的意圖首次在父親面前曝光時，她父親曾經憤而表示：「有時我真希望妳也是聾子，這樣子妳就可以完全進入到我的世界。」顯然，拉拉的父親認為拉拉不夠體諒自己，也不理解他的焦慮，而拉拉則理所當然認為父親不夠尊重她的個人意願。

失聰人士的正常子女v.s.外界

　　封閉的家庭環境讓正常的子女難以得到正常的教育。誠然，拉拉雙親雖然都失聰，但是他們對拉拉的用心與關愛絕對不亞於正常父母的付出。但是，從小在過份封閉又備受關愛的環境下成長，讓幼年的拉拉生活不夠精彩多元，也讓青春期的拉拉在理想與親子關係間展開了一場拉鋸戰，也是事實。

　　對失聰人士的正常子女而言，特殊的家庭背景或許不夠體面。拉拉的父親對銀行理財員的請求，在拉拉看來甚至有點搖尾乞憐。再者，拉拉枉顧父親反對，以為到了柏林有了姑姑的支持

　　會不再孤獨。然而，大城市裡人與人的疏離，姑姑放縱且自我的作風，以及姑丈的無奈及出走，讓拉拉孤獨依舊。但是，當拉拉步出封閉且悄然無聲的家庭後，她慢慢體驗到，看似再正常不過的家庭居然也存有不體面的時候。

　　從影片中，我們也發現，失聰人士的正常子女容易帶著哀傷的面紗看待世界。對於拉拉而言，一部愛情喜劇在她看來也隱約蘊涵著傷感氛圍，追根究柢，其實是特殊的家庭背景，讓滿載理想的她對阻礙重重的未來樂觀不起來。

　　失聰人士的正常子女容易以次等親近的正常人為學習榜樣。拉拉很嚮往姑姑美麗慧黠的形象，在姑姑的誘導下，拉拉接受了姑姑學樂過程中的第一枝豎笛，開始她的學樂生涯。

(二) 如何納入教學策略

針對正常學生之教學策略

　　情境扮演─問學生，如果你是劇中的某某某你會如何處理？

針對聽障學生之教學策略

　　主要領域：溝通能力

　　副 領 域：理解

　　次 領 域：表情動作理解

　　課程目標：能辨識表情

　　相關目標：認知方面：會專心地看著眼前獲周遭的人事物、
　　　　　　　　　　　　　會指認人物或找東西、能知道東西之間關係。

　　　　　　　社會方面：有人逗他，會有反應。

　　教　　具：1. 喜怒哀樂情緒圖卡或玩偶。

　　　　　　　2. 各種事件情境及人物表情圖片。

3. 笑臉哭臉的貼紙或卡片數張、或不同眉、眼、
　　口渴組合黏貼之臉譜教具。

環境安排：1. 舒適、安靜無干擾的環境，老師和學生面對面
　　　　　　坐著進行活動。

　　　　　2. 日常生活中隨機指導。

活動建議：1. 先嘹解學生是不是能夠察覺他人臉上表情的變
　　　　　　化？是不是可以依據表情來判斷他人的情緒？
　　　　　　再依學生的起點能力，進行指導。

　　　　　2. 個別指導：（1）平日，和學生、互動的時候，
　　　　　　要誇張地把情緒表現在臉上，在告訴學生
　　　　　　表情是高興生氣或傷心。如果學生眉注意
　　　　　　到，還需要特別把他的臉面向著你，在一次
　　　　　　表露出表情，並重複告訴他那表情的意思。
　　　　　　（2）利用情境圖卡，教學生分辨圖中人物
　　　　　　的表情。例如，拿出「快樂」的「過生日」
　　　　　　情境圖卡學生看，並說明圖卡中人物表情
　　　　　　和情緒（如：「你看，小朋友過生日好高興
　　　　　　喔，笑的嘴巴好大！」）。然後拿出鏡子，
　　　　　　要學生模仿圖卡中人物高興的表情。如果學
　　　　　　生不會，老師可以帶著學生一起做表情，並
　　　　　　配合口語描述（如：嘴角上揚）來增加學生
　　　　　　的印象。以相同的方法，指導學生認識「生
　　　　　　氣」、「悲傷」等其他表情。必要時，可以
　　　　　　加上對表情的說明（如：生氣的時候眉毛
　　　　　　都豎起來了，背傷的時候眼角下垂釣眼淚
　　　　　　等），加強學生的印象。（3）用各種臉部

表情圖卡或情緒玩偶（如七矮人、或情緒娃娃），編故事給學生聽，交學生學會分辨各種的表情。（4）平日，幼兒進行各種學習活動的表現良好，老師就給一個笑臉貼紙，做得不好，就給一個哭臉貼紙，以增加學生對表情的印象。（5）等學生學會看圖片或玩偶來分辨表情之後，可以要他在沒有圖片或玩偶提示的情況下，自己完成表情的組合。老師可以拿出臉譜教具，請學生依照老師的表情指令，選擇適當的眉、眼、口型黏貼在臉譜上。學生完成各種臉譜後，老師接下來可以說出各種狀況，要他判斷該配合哪一張臉譜。如果學生做錯的話，老師應給予口頭或動作提示，增加學習動機。3團體活動：進行「我眼你猜」活動：讓學生為成一個圈圈坐下，先選定一個學生站在中間負責表演一種表情，請其他學生猜猜看，猜隊的學生換到中間表演。依此做法，持續進行遊戲。

評　　鑑：如果學生可以做到以下的任一情形，就算通過：

1. 對不同的表情，可以從眼神、臉部表情或動作中表現出不同的反應。

2. 會用搖頭或點頭方式，表示知道不同表情的意思。

3. 會說出不同表情。

4.《小孩不笨》觀賞心得──
「分數」可以是一個人的代表嗎？（陳秀梅）

　　記得我們家那位可愛的傻大姊，在小學時總是拿不到獎狀，因為前五名才有，而她總是在第六名。三年級時很幸運的被我國中時期的同學教到。有一天同學打電話給我劈頭就罵：你那是什麼媽媽，怎麼這樣教小孩的！我一頭霧水，緊張的以為我們家那位傻大姊又有什麼創舉了！一問之下，原來，我們家傻大姊被老師叫去辦公室嚴重警告：下次月考沒進前五名，試試看我不處罰你才怪！

　　而傻大姊竟委屈的回答：我媽媽說考試會就好，幾名沒關係。我聽完哈哈大笑帶過，說我會改進。同學說：孩子的能力有到那裡就該要求！當下聽之似乎很有道理！但過後我也忘了要嚴加管教。

　　回想我們家的傻大姊，求學的過程，一路的成績不會是頂尖（應該說不曾），但不會是最差。數學粗心大意被扣分是家常便飯；話說，有一回月考「社會」最後一大題竟然沒勾選（她以為是和第五大題同一題）被扣15分。回來，我說：糟糕了，你這次一定是最後一名了！第二天回家，在們口就聽到她快樂的聲音：媽媽妳猜錯了！我39名！（全班42人）。這就是我們家女兒，我常笑嚷她「沒臉沒目」！有因功課被我處罰的大概就是抄參考書答案騙我吧！國中時期被叫到辦公室打，可說是常有的事（因為她的老師也是媽媽、大舅、小舅的老師，而不幸的是，媽媽、大舅、小舅的成績是輝煌的）。國二，三點以前是常態分班，三點以後依成績分班，女兒被分到B班。一天被老師發現，強迫她把桌椅搬到A班。一日，回來告訴我：媽媽，好可怕哦！

這一班真的把成績公佈出來，好沒面子！一陣子，我問：現在有面子了嗎？她說：現在我想辦法讓它在中間就好了！你看這樣的傻大姊，是不是很不上進？到了高中，參加班親會，老師帶著抱歉的臉色對我做保證，告訴我對我們家女兒的功課會多加注意多加強，又抱歉叫她當糾察…，我趕緊起身鞠躬跟老師對不起；沒關係！沒關係！盡量叫她做事，您忙！您去招呼別的家長！趕緊打發她走！我參加班親會的目的是女兒有邀請，不是來指責老師的，只是來讓女兒看到我有來而已！一日在辦公室接到地理老師打來的電話，我嚇壞了以為出什麼事了，老師說：羅媽媽別緊張！是這樣的，我呢前三名會打電話，後三名也會打電話---我沒等老師說完，趕緊說：對不起我一定會嚴加管教的。等女兒回家我說：請你以後這種事早點告知，免得我細胞死了幾萬隻！女兒哈哈大笑說以後不會有！真的以後就不曾接過呢！甚至在大學聯考前夕，我問她要不要和我一起出國玩，她說：你那是什麼媽媽，聯考還要我玩。我說給你三年了，那差這幾天啊！因為我知道她讀書的方式，在考試期間只要聽到她鋼琴聲或歌聲，這次的考試我知道會有好成績，如果靜悄悄，那準完了，因為那表示，不是在看小說就是在睡覺。現在的她已經大學畢業，雖不是什麼國立、名校，但仍在每一階段帶著「陽光」完成了任務！

　　讓孩子快樂的成長，是我始終如一的教育目標。但我們的教育制度、父母的期待，常讓我們的孩子至少要痛苦二十年，才會放過孩子！試想想二十年耶！真不值得！

　　看完這部新加坡片「小孩不笨」讓我有很多的感觸，提出與您分享，希冀我們一起深思與省思吧！分數之外，還有很多要學，要完成呢！

5.「萬般皆下品 唯有讀書高？」（陳秀梅）

孩子從呱呱墜地開始，為人父母開始有了很多的期待與夢想。我們都希望孩子在往「成功的路上」少一些波折、少一些辛苦，我們努力為孩子撥開路上的荊棘、努力的像灌漿般地灌上我們所有的經驗。自認善意地告訴孩子什麼可以做、什麼是好的，又什麼不可以做、什麼是不好的。我們恨不得把我們「很好」的經驗移轉給孩子，讓孩子一步登天，我們汲汲營營的為他們辛苦打拼，不想讓他們「輸在起跑點上」，努力為他們儲備社會的競爭力。

從小我們擔憂孩子吃得好不好、營養夠不夠，穿得好不好、暖不暖，睡得好不好、飽不飽……，「教育」更是捨得，讀所謂「最好、最貴」的學校，學各項才藝、買最好的文具用品，什麼都用最好的，希望孩子比自己更好，將來能成就一番事業。但是，當我們沉溺在「望子成龍、望女成鳳」的當兒，當我們不斷地「灌」的當下，似乎忘了給孩子喘息、思考他自己該如何做的空間。更忘了我們應該停下來，反思我們將來是要生活在他們的世界裡，我們給了他什麼樣的「教育」，我們希望孩子將來是怎麼樣對待我們！「教育」不是只有讀書，成績不是一切的代表！

教育不是晉身社會地位的工具或跳板，讀書不是唯一成功的要件，教育的「過程」才是「成功教育」的因啊！。「教育」還包含了其他很多的因素成分，例如；關心、感恩、人際、分享……。我常感嘆；孩子經常在父母匆忙來接時，埋怨父母「這麼慢」，體貼、關懷之心，不知到哪裡去了，儘管他的成績是在前五名！但我也常感動；在麵攤吃麵時，看見孩子驕傲的幫著父母忙進忙出的端麵！

　　這部「小孩不笨」給我很大的震撼，心有戚戚焉，提出「萬般皆下品，唯有讀書高？」與您討論分享，希望能給我們一些警惕，我們不想讓、更不許孩子長大只會「讀書、崇洋」不認同我們自己的文化與價值！看完後希望我們心中都有一把尺、都有所思量！在期待孩子有所成長、有所反思的同時，也期待我們自己有所成長、有所反思呢！

漣漪──學習效果

一、學員心得

(一)志工心路（許瑋庭931023）

　　促使自己參加讀書會的原由：想在生活中加一點潤滑劑，讓每天多一分精采，希望在工作之餘能結識不同領域的好友，共話清風一同成長。本著服務大家的理念，榮幸的成為班上的志工－我是自願的。參與志工的行列是我歡喜做的事，總是想著：能盡一己之力協助班務推動，大家都歡喜何樂不為呢？沒想到參加志工後我卻成為最大的受益者，因為班務的聯繫讓我有機會與同學互動，彼此間也因為熟識而活絡了情感，同學間亦師亦友的互動模式，分享著生活的點滴真是受益匪淺阿！更重要的是：因為需要與同學溝通或轉達訊息必需當眾發言，改變原本怯生生的態度，幾次經驗後也變的大方起來了。一改昔日不喜歡在大場合開口說話的情結，在人際關係上為自己加分不少呢？分享自己踏入志工這段日子的感受，總覺得自己付出的少得到的多，相信日後有機會我還是願意走入志工的團隊，更希望大家也一同來參與。

(二)參與讀書會動機和心得（黃正芬、鍾玲珠）

1. 黃正芬

動機

　　藉讀書會紓解工作上的壓力，認識一些圈外人士，拓展人際關係，強迫自己去分享除了工作領域外的書籍，一圓人生的夢想。

心得

　　閱讀是大腦最重要的功能，地球上的生物也只有人類可以閱讀，閱讀也攸關著人們的生活，所有的學習與閱讀都脫離不了關係，所以閱讀是何等的重要啊。

2. 鍾玲珠

　　玲珠自71年至今93年，從事幼教工作已有22年以上的歲月。

　　今天會走入幼教，我想是因為我們真心的愛孩子，願意為孩子付出，孩子們是需要我們這群好老師以潛移默化的方式適時啟發幼兒學習的潛能，落實幼兒教育理念是我永遠的堅持。

　　由於好朋友陳老師彩鸞的鼓勵，也為了多多充實各方面的生活經驗，進而可以舒解工作鬱悶的壓力，所以這學期開始參加影像讀書會的課程，由於參加的多數是幼教伙伴，所以每週的課程除了成長外，還增加了溫馨的感覺，陳老師以及學員們常常會準備餐點共同分享，每每影像觀賞都會讓我們感動得痛哭流涕，因為陳老師和學員們事先討論的影片都是上乘的作品，聽說陳老師買影片的費用高的嚇人，真是令人感動萬分！陳老師如有繼續開課，我們都會一直支持她。因為是她帶領著我們成長，真是謝謝她！

(三) 機緣與隨緣（陳美英）

1. 動機

「緣起緣滅一切隨緣能安樂」這句話說的實在沒有錯，就是這個因緣起讓我能夠有機會參加「平鎮市民大學影像讀書會」並且能夠從中增長自己的知識和獲得別人的寶貴經驗，真的太棒的雙贏局面。

話說因緣起於九月初開學之際，桃園縣復興鄉長興國小臨時需要代課老師而被徵召上山去；期間經由陳彩鸞主任介紹方知有此訊息，因而能夠共襄盛舉參與「學術人文類---K01社區影像讀書會」的課程。

雖然後來因為某因素而結束一個月的學校代課離開桃園，但是影像讀書會課程中的熱烈討論情況，讓我每週二晚上仍然風雨無阻的不遠千里從台北搭火車前往上課。

2. 心得分享

「機緣與隨緣」

因為有一機緣上山代課的緣故，而能夠參加平鎮市民大學社區影像讀書會，除了自己增加了許多的知識外更獲得同學間寶貴的經驗。

上課中透過影片的欣賞和後續同學的討論分享，無形中將我們大家帶入了更進一步的思考空間和角度的轉換，也藉由如此的方法大家對事情的分析越來越有自己獨到的見解，從中更可以發現到每一個人個別的獨特氣質。

上課採開放式的分享，無形中每一個人都能夠很有感動的說出自己的心中話，因而也打開了心中的另一扇窗；更因此可以紓

解一切壓力放開心胸而享受快樂的生活，不再心有千千結了。

影片內容包括個人的角度和社會層面分析探討，讓我們大家作多方角度的分析，不再以自我中心的想法來處理事情，對事情的看法也就能寬廣些，這有助於社會風氣的改善進而營造出祥和的社會。

「與火車有約一兒子好羨慕」

由於離開桃園回台北重享家庭生活，因此每週二都有機會與火車約會，從中也開始重新學習如何搭火車→購票（包括方法和車種）→上車月台→下車驗票回收（票根蓋章存根）等技能。

每個人的生活方式都不一樣，當然包括區域性如市區、郊區、外縣市等，所以練習搭火車這就是生活技能的獲得。

每週二的影像讀書會＆搭火車的經驗都帶給我兒子（小六）許多的知識，包括影片欣賞和討論甚至分享他自己的想法，尤其是最想要學習搭火車方式和坐火車經驗；所以兒子現在正熱烈期待畢業旅行的花東搭火車之旅。

「增加父母相聚時光」

因為家住的比較郊區（五股）所以每週二讀書會後就是重新有機會回娘家當大小姐，當然父母是很高興的期待相聚時光，因為可以多陪他們並在家過夜（結婚十幾年從未有過）的屈膝而談，增加了與父母相聚的時光。

「個人最感動的影片」觸動展開自我的生涯規劃

"逐夢鬱金香"是讓我最為觸動心靈深處的片子，因為從影片中似乎看到自己的影子，雖然自己沒有那麼的悲慘（丈夫的外

遇），但是卻讓我開始思量自己的生活是為誰過？我的能力在哪裡？我要如何計畫生涯規劃？……等多重的思考空間。

　　結婚後一直以家庭為中心，丈夫小孩為生活的重點，卻遺忘了自己的願望和志向甚至於興趣，想一想真的有一點悲哀，頓時覺得為家庭之外應該也要好好愛自己一下，開始計畫自己的生涯規劃找尋並展開自己的興趣~~~~開始逐夢囉…。

(四)披星戴月來上課（游麗卿）

★ 雖然每星期二、從台北坐車來參加影像讀書會、再坐車回台北；可是並不覺得累，反而覺得非常有意義、生活很充實；尤其欣賞完影片、大家很熱烈地討論影片中的劇情、涵蓋著教育理念非常有意義。

★ 這就是我所參加的影像讀書會、和一般的讀書會所不同的地方、希望未來的讀書會、所欣賞的影片越來越多、使學員獲得更多的知識領域、生活上越來越充實、永遠是快快樂樂、無幽無慮、沒有煩惱、明天比今天更好。

(五)魅力無法擋（陳秀梅）

談起彩鸞這位老師，讓我佩服，他從八十七學年起在桃園縣政府教育局特幼課時，便時常鼓勵我們幼稚園園長應該要組織讀書會，帶領教師、家長一起學習成長，我們都是聽一聽，然後慢慢行動，每次碰面總要問：「讀書會成立了沒？」我們只能ㄓㄓㄨㄨ。今年八月彩鸞來電，要我去參加平鎮市民大學舉辦的「社區影像讀書會」，帶領人就是彩鸞，便一口答應。學習當中彩鸞一值鼓勵大家在幼稚園推展親師成長讀書會，雖然技巧不是很純熟，但是一片熱誠。就像彩鸞說的「只要去做永遠不嫌遲」、「只要努力去做，總有一天能夠得到什麼」這樣的理念讓我信服，於是我就去做了在幼稚園裡組織父母成長讀書會，雖然很忙但是很欣慰。看到幼稚園裡老師、家長熱情參與，踴躍發表自己心得、意見，讓人感動！

彩鸞老師真是魅力無限！

影像讀書會學員—陳秀梅 2004/12/27 於新方幼稚園

(六)採楓歷險記（林阿蜜——最可愛的哈蜜瓜）

　　奧萬大的楓樹，十二月中旬正紅，既然在親愛國小教書，怎能錯過賞楓的機會？箴愷提議要去，我和美吟一路跟隨。上午八點十分出發，從萬大分校附近的大轉彎直下，順著林班的道路前進，沿著溪流漸漸往上走，中途搭上高天惠先生的便車到達目的地，走過吊橋，爬另一座山，但找不到紅的楓樹，只見滿地落葉，走回吊橋，蹲在地上撿拾掉落的楓葉，心裡真不甘心。回程中，我們三個一直想，也許走溪底會比較快回到宿舍，找到一個斜坡，箴愷先下去，我和美吟接著，下去時，聽到有人說下去危險，可是下去容易上來難，只好繼續慢慢往下滑，快到溪底時，看到好長的蛇皮，還好，只是蛇脫掉不要的衣服。我們在沙石和溪流間慢慢走，溪水很淺，起初搬石頭踏過水流，後來覺得太麻煩了，乾脆涉水而過，褲管和鞋子濕透了。溪裡除了沙石和腳印，還有許多牛大便，被晒乾的牛糞彷彿香菇，撿起一個小的近看，趕快把它扔掉。一路上只有我們三人，真是翻山越嶺又涉水。談話間忽然看見左岸有一棵很紅的樹，會不會是楓樹呢？走近，看著掉落的葉子，是五爪的槭樹，再走近些，發現那棵樹好高，既然要的東西就在眼前，那有不採的道理？一腳爬上去，採得好開心，摘了好多樹枝丟下去，真樂呀！我們大踏步的涉水，快樂的走著。天色漸漸暗下來，四周的高山看來都那麼陌生，聽不到半點車聲，也望不見一間房子，我們開始擔心起來，遠處看見一處像似草房，走近一看，只是一塊大岩石，草叢搖動，以為是人，卻鑽出一頭牛，怎麼辦呢？溪水愈來愈冷，顏色也變暗了，視線很差，不敢看錶，我們緊緊手拉手，怎麼辦呢？看不見上山的路，這彎彎曲曲的河流要領我們再繞幾座山呢？背包的乾

糧已盡,又沒帶火柴,也沒帶手電筒,天啊,會不會被凍死呢?
愈想愈心慌,眼前一片灰暗,心中吶喊著:「神啊!救救我們,
快點啊!」左岸有一道炊煙,也許上面有人吧,我們大聲的喊:
「上面有人嗎?我們在河裡啊!有人嗎?……」似乎聽到有人在
回答,我們高興極了。過了一會兒,有燈光從山上下來,漸漸近
了,原來是機車的燈,下來兩位山地同胞,機車的燈照著,這才
看清楚前面有一條小路,我們給他們載回部落,真是謝天謝地。
那兩位救命恩人是部落的人,古老師請他們去山上幫忙做事。
回到宿舍時,我們跪倒在地上,感謝上天的救助,箴憒說那兩位
山胞聽到我們呼叫的聲音,起初以為是碰到女鬼了,哈!還差點
成了女鬼呢!這山林太寂靜,靜得令人害怕。趙老師回來了,買
了些菜,我煮一大鍋麵,吃得精光,真想再多吃一點來壓驚,把
布鞋浸在水桶裡,吐了好多沙,痛快的洗了一個熱水澡,又把楓
樹葉一葉葉摘下來,壓在書本裡,愈看愈覺得美,我要好好珍惜
它,為了它,差點把小命喪失掉!

(七)他是我的朋友嗎？（林阿蜜）

甲生爬樹，採了樹的種子後
又亂丟，污染校園環境，被主任
發現後打手心三下，立即有乙生
出面打抱不平，說：「主任，你
怎麼可以打我朋友呢？」

主任說：「既然你是他好朋
友，那麼，朋友要有難同當，我本來要打他五下，就由你來替他
挨打兩下，可以嗎？」

乙生連忙否認說：「他不是我朋友」

主任說：「你剛才說他是你朋友，一下又說不是，說話不算
話，你該打。」

這時引起十個好事的學生圍在四周觀看，主任說：「你們
是不是乙的朋友？我準備處罰他十下，如果你們是他的朋友，那
麼，一人打一下，乙就不用受罰」

乙聽了很高興，以為不用挨打，可是十個同學沒有一個願意
代他挨打，紛紛跑掉了，還大聲的說：「他不是我朋友」

這下他嘗到報應了，原來講出「他是我朋友」這句話，是必
須負起有難同當的責任。

（八）入境隨俗（林阿蜜）

學校營養午餐吃剩的食物，都拿去餵豬，一點也沒有浪費。

豬養肥了，準備今天要殺一頭豬。高年級的男生拿了繩子幫忙綁豬，我不敢去看，但學生卻提了一水桶的肉和骨頭到老師宿舍，要給我們三個代課女老師收下，看到那紅紅的骨頭還帶著鮮血，心裡真是害怕，放冰箱吧，實在不敢吃！

校長再三強調：「這肉非常新鮮」其他山地籍的老師都高興著殺豬，有豬肉可以拿回家，只有我們三個，替那頭豬悲傷。

實在很難想像，平常拿教鞭的老師，今天變成殺豬的屠夫，也許我們還不夠「入境隨俗」，跟他們一樣過原始的生活，生吃豬肝……我很難接受，自己養的動物，自己殺來吃。

過沒幾天，泡麵沒了，菜車又沒上來，我們不得不將那個原先不敢吃的肉剁碎了，包在水餃哩，吃進肚子裡。但，實在很不是滋味啊！

住在深山裡，什麼都需要自己動手。又種菜又煮飯，有時沒水，晚上只好去拔水管偷接水，電燈壞了，自己修理，熱水器出了毛病也是自己找原因，瓦斯桶要換桶，也學會怎樣安裝，沒有垃圾車，自己燒垃圾，現在，除了殺豬沒學會以外，什麼都嘗試了。

電視收視不佳，壞了很久，沒有修理，只能對著電視乾瞪眼，晚飯後，有時門較慢關，跳進來好幾隻癩蛤蟆，不知牠們是不是要來陪我們聊天湊熱鬧的，還是不小心迷路了？

(九) 參訪大陸幼兒園四日遊 (游麗卿)

時間：93年12月2日
地點：上海

時間過得很快，終於要去大陸參訪那兒的幼兒園。記得13年前第一次踏入大陸；那時大陸才剛開放，到處都很落後，尤其是江西餘干縣、姊夫的家鄉；現今是否有進步，但願有因緣再去參訪。

今天12月2日早上，坐8點的飛機到澳門再轉上海的飛機；到上海已經是過了中午，時間12點40分左右，到了上海有一輛大巴士來接我們（全隊的人員有經國的校長陳校長、祕書蔣董事、幼教系主任劉主任及經國3所托兒所的所長、經國的學生還有袁志雄的家屬一行30幾人）。到上海第一所幼兒園是從臺灣雲林的高先生所投資的的幼兒園—建業大地幼兒園；高先生在台灣雲林有一所開了24年的幼稚園。車子從機場到幼兒園有一段距離，沿途見到上海高樓、大廈隆起、進步迅速。

終於到了幼兒園，那是所建立在社區的幼兒園，是一棟3層樓的建築物，因為到了幼兒園孩子們正在上最後一堂課；我參觀的班級：孩子們正在切青菜、有胡蘿蔔、青江菜；見到孩子小心異異地切菜；切完了菜沒有見到分享，後來問他們的園長原來是帶回家去和家人一起分享。參觀完了幼兒園，我們就去上海最有名的黃浦江；坐船遊黃浦江，因為是晚上所見到的東方明珠及海上的夜景非常漂亮，遊玩了黃浦江就去上海灘走時光遂道，此遂道的設計，讓你真的走入時光隧道一樣。走完了時光隧道我們就回到旅社—和平北樓旅社，它是一棟老式的建築物，我和玉慧同一個房間，回到房間把行李放好以後；我們又去逛街，因為時間

很晚,街上的商店大部分都已經打烊了,我們見到賣羊肉串及賣春捲、臭豆腐的小販,向他們買來品嘗此地的小吃和台灣有何不同?很快,就這樣結束一天的行程。

時間:93年12月3日
地點:上海

今天參觀的第一站是宋慶齡的幼兒園,此幼兒園場地非常大,猶如一所大學;裡面的硬體設備很棒,有一座適內游泳池,這是我第一次見到幼稚園有游泳池,還有圖書館及間中外孩子一起讀書的教室,見到外籍老師帶領中外藉孩子到戶外教學。接著參觀華東大學的附設幼稚園的學校,這所幼稚園所收的幼兒來自華東大學教授的孩子及附近住家的孩子,這所幼稚園的特色是孩子可以到戶外去學習。

吃過中飯以後,下午到台灣最有名的三之三所投資的幼兒園,此幼兒園位於上海寶山區的大華園,此幼兒園只給參觀不給拍照,最吸引人的地方是童玩世界,所展出來的童玩是從舊的到新的童玩,可惜就是不能照相,外面的操場很大,操場有設參觀舞台;接著再坐車去三之三另一個幼兒園—古北園,此幼兒園的特色是互外教學採自然科學園地,在學校的另一個角落,及有一個國際班級,此國際班級包含:日本、韓國、美國……等,一個班級有2位老師,主教為美國人助教為中國人。參觀完此幼兒園晚上搭國內飛機到天津,到天津的旅社已經是半夜12點。

時間:93年12月4日
地點:天津

早餐後,搭巴士到天津大學附設的幼兒園去參訪;此幼兒園

的孩子大部分來自大學教授的孩子們，此幼兒園的特色是採多元入學方式，由家長自由選擇方式；聽說為了選適合孩子的課程，家長要在報名的早上4點鐘來排隊登記，如沒有登記到就要留到明年再來。而且選擇好了以後，家長還要簽同意書，讀到一半不適合也不能轉班級。因為今天是週末，幼兒不用來上學，可是才藝班是週末才上課；有一個才藝班和我們的河合音樂班是相同的，由家長陪同一起上課。

中午用餐後，我們又去參觀最後一所幼兒園─奧茲九華里幼兒園，此幼兒園是完全採用蒙氏教學的幼兒園；由台灣早期的蒙氏老師去做輔導，每層樓的教室都佈置成蒙氏的學習區。此所幼兒園是袁志雄老師所投資的幼兒園，參觀完此幼兒園我們又坐2個鐘頭的巴士到北京，到北京已經是晚上9點鐘，店舖早打烊；所以不能去逛街，只好請按摩師來按摩，按摩好已經半夜1點，就結束今天的行程。

時間：93年12月5日
地點：北京

今天是參訪的最後一天，早上去參觀賣珍珠膏及珍珠粉的商店，買一對珍珠耳環送給女兒做生日禮物。之後到北京天安門、北海公園，據說北海公園具有人間仙閣美譽，曾經是遼、金、元、明、清五個朝代的皇家「離宮」。吃過中飯後到北京最有名的秀水街，此街位於風景優美的外國大使館區，是有名的仿冒的一條街，也是著名的女人街，採購者來自不同國家，採購大陸的物品要會殺價，我的同學向玉慧就是殺價高手。最後一天的行程在採購、殺價聲中畫下句點，順利平安搭乘飛機回到溫暖的家─台灣。

四天參訪幼兒園的心得：

1. 大陸土地大，每間幼兒的活動空間很大，而且幼兒園設立在社區裡，孩子上學很方便。
2. 他們的政府有限制幼兒園設立、條件不好就被淘汰掉，保障優良的幼兒園。

(十) 我的兔崽子（劉芳美）

　　朋友的女兒因搬家原因，必須棄養一對兔子，詢問我要不要領養？因為我們家有個小庭園，是最佳人選。兒子女兒雙手贊成，只有先生：「請先想清楚，養寵物的後果是甚麼…？」

　　在孩子的拜託聲中，一對可愛的兔子，就進住了我們家。公的取名波露，母的叫金莎，因為女兒說牠們長的可愛鬆軟，就像她愛吃的巧克力一樣。

波露和金莎

　　孩子的寵物蜜月期，很快的結束了，接下來就是老公預言的後果—變成我這個老媽子的責任和工作了。

　　這對兔子非常恩愛，形影不離，尤其是波露，不時表現「色」樣，黏著老婆做愛做的事，很快的我就作了「奶奶」。

　　金莎一生產完，竟離牠的寶寶遠遠的，不肯哺乳，讓我們好心急。第二天，寶寶的活動力，似乎愈來愈差，會不會快死了？（我心裡想）央求先生趕快打電話問獸醫（電話簿查的），獸醫說：「母兔可能是得了產後憂鬱症。」

　　「那怎麼辦？」

　　「打個針或是多安撫她，過一陣子就會正常的。」

　　我不相信，天下哪有媽媽不愛孩子的。我開始用乾草、飼料、紅蘿蔔……兔子愛吃的東西誘拐兔媽媽到兔寶寶身邊，趁她忙於進食時，抓起一隻隻軟綿綿又有點噁心的小東西，硬塞到她的肚子下；是本能吧！初生之兔很快地找到奶頭吸吮起來了。就這樣，一天數次，抓小兔子塞大兔子、抓小兔子塞大兔子……說著：「金莎，妳是好媽媽哦！」「小兔仔子，你們要爭氣，用力的活下去哦！」最後，老天保佑下，兔寶寶存活了三隻下來，

只死了一隻。幼兔一天天長大，長出細毛，也張開眼睛，孩子們每天拿在手上把玩，好可愛，好討人喜歡！兒子為牠們取名曼陀珠、波卡、飛壘（好像都是他愛吃的零食）。

我的工作量又增加了，每天除了餵食外，還要清理一堆兔子屎尿，先生看不下去了，開始有怨言，「家裡都是兔騷味，空氣中充滿兔毛，不衛生又不健康，趕快送走吧！」於是，請女兒拍照，拿到學校班上推銷，不到三天，就被同學認領光了。

這對兔子，實在是太恩愛了，兩個月後，金莎又懷孕了。這次似乎有經驗，一生產完就開始哺乳，這一胎三隻寶寶全活下來了。一樣的宿命，在不捨中，全被送走了。

我和先生商量，兔夫妻必須隔離養，不能讓牠們再隨便了，就決定一隻關在籠子裡，一隻放在籠子外，兔夫妻每天隔籠對聞對望，實在很沒「兔」道，也讓我於心不忍，但也辦法呀！沒想到，波露先生脾氣大變，有一天，女兒抱牠，竟被牠咬，這下非同小可，於是毅然決定，把它紮掉，以絕後患。

猶記得，帶波露去結紮那天，一到獸醫院，臨上手術台，牠似乎有所覺，極力掙脫，一下子竟失手讓牠跑了，剛好醫院門正開，上演了一齣馬路驚魂追兔記，後靠路人見義勇為，一起圍捕，抓了回來，我這個媽媽早已嚇得手腳發軟，愣在路邊，直唸「阿彌陀佛、阿彌陀佛……」。

手術後的波露，雄風不再，我常拍拍牠的頭，撫慰他受創的心靈，告訴牠：「沒關係啦！現在的你每天都可以跟老婆在一起，不是更快樂嗎？」

現在，牠們每天又可以快樂相隨，陪著我在廚房煮飯，在餐廳喝咖啡，在花園裡拈花惹草了。

來看電影

波露和媽媽的下午茶時間

廚房時間

庭園時間

　　兩隻兔子──波露和金莎，頗有靈性，也很有個性。波露就像「狗」，愛跟人玩，愛出門溜躂，社區的小朋友都認識牠，常在社區公園追著牠跑；玩膩了，牠就在窗戶旁的草地上等著回家，我喊一聲：「波露，回家囉！」落地窗一開，輕輕一跳就進家了。金莎個性陰沉，不喜人靠近，放牠出去玩，常會躲起來，不見蹤影，讓我費勁找半天，所以，就被禁足了，只能在家中或自家花園監看著活動。

　　我喜歡兔子的安靜，更喜歡撫摸著牠們時，那一種溫暖的感受，看著牠們鶼鰈情深，互舔毛耳之狀，尤其感動！每天有牠們

相陪,日子過得充實又有樂趣!

最近,在好奇心之下,又領養一隻小獅子兔(聽說長大後,頭毛會像獅子一樣厚實),全身黑白花,醜得可愛,兒子為牠取名豆花(不是很愛的啦!),女兒嫌牠長的不像小白兔,也不太抱牠;直到有一天,我們在大賣場的愛護寵物宣導壁面上發現一隻一模一樣的大「豆花」時,恍然大悟,原來豆花可是兔界中的名模「林志玲」呢!

因為動物維護地域的本能,波露和金莎非常排擠我的豆花,常欺負牠、追著牠跑,所以,目前我最大的問題是如何讓這對兔夫妻認養小豆花當義子…?也許再打個電話問問獸醫吧!

小義子--豆花

豆花搞破壞--吃了爸爸的盆栽

兔崽子的好朋友--金妞

兔崽子的對敵--Lulu

來看電影

二、影像讀書會帶領心得

(一)在他鄉追夢

　　掐指一算，帶領各式各樣讀書會已屆齡一十數年，雖然中間斷斷續續、若有若無，但是當初那一份執著及熱情仍然不減。回想起十五、六年前在耕莘青年寫作會時的那一段日子，跟一群愛好文藝的朋友，窩在「寫作小屋」談散文、談小說、談報導文學、談文藝創作，後來還成立散文組組報─「火鍋集」，每二人一組，一人當「大頭目」一人當「掌櫃」，轟轟烈烈搞起讀書會及刊物，那時不叫「讀書會」叫「文學作品討論會」，持續了一年半載，「火鍋集」相繼出版了十二回合。之後人事變遷，有人去結婚（成就了一對好姻緣）；有人遠到他鄉去就業；有人去讀書。「火鍋集」成為我們的共同記憶及回憶。這就是我帶領讀書會的緣起；也是我帶領讀書會的「第一次」。

　　一個偶然的機緣，我與平鎮市民大學相遇、相識、相知，感念唐主任對市民大學的投入、總幹事梅香、秘書秀琴的付出及阿居老師的推薦，我大膽的接下了「影像讀書會」的帶領工作。招生的壓力讓我不得不使出特別手段，我電招所有住在中壢、平鎮附近的親朋好友，一起來參加我的影像讀書會，東拼西湊終於達到開班、開課標準。范媽媽跟著我從復興鄉的長興國小到平興國小；麗卿和美英遠從台北市來；嘉莉、秀梅從楊梅來；秉棋從龍潭來；惠貞從桃園來；傳閣從龜山來；蓉芬和瑋庭在宋屋國小任教，下班先回中壢再來平興上課；玲珠、美妹、正芬、芳美、寶珠、美寶、宜芳都是住在平鎮、中壢一帶的幼稚園園長；他們都是「衝著我來」。比較意外的是阿蜜和敏媛，阿蜜是我參加第

三期社區讀書會帶領人培訓課程的同學，喜歡看電影及我們這樣的團體氛圍而來；敏媛是覺得這個課程符合他喜歡看電影和人分享心得而來。當我知道學員來參加影像讀書會的來龍去脈之後，我不禁要大聲說「有你真好」。所以第一部欣賞與討論的影片，我就選了一部描寫一個啞巴外婆與外孫之間感人肺腑的韓國影片—「有你真好」，大家一起流眼淚、一起哭、一起笑，真正感覺「有你真好」。

　　「影像讀書會」望文生義便是觀賞電影後大家一起討論、發表心得感想；如果你去參加西點餅乾製作、民俗推拿按摩或是敦煌能量舞（好美的舞蹈），你可以學到謀生技巧、技能或是有餅乾、西點可食；可以增強你的推拿技巧或舞蹈技能，但是影像讀書會除了交談、分享、心靈的放鬆、壓力的紓解、心智的成長之外，沒有顯而易見的具體成果喔！這就是讀書會的特質。三、四年前當我在桃園縣政府教育局擔任幼教業務承辦人時，我便常鼓勵幼教園長開設讀書會，提供家長及社區民眾一起參與學習成長的機制。現在我來到平鎮市民大學開了一堂「影像讀書會」，雖然大家都還不認識影像讀書會的特質，但是我有信心，在不斷的耕耘及追夢之下，「影像讀書會」將是你我最佳選擇，我耐心等待開花結果。

　　為了「影像讀書會」我在他鄉追夢、圓夢，追求一個永續發展的讀書會機制，圓一個永續經營讀書會的夢境。

彩鶯 2004/10/17於平鎮市大

(二)高雄都會之旅

　　平鎮市民大學高雄都會知性之旅於十一月二十七、二十八日舉行，三部遊覽車準時於上午六點半由婦幼館及社教大樓出發，旅遊行程如預期進度進行，參與學員、志工、教師及家屬，每人都遵守遊戲規則—不讓人等待，所以活動進行相當順利。最後一個行程因返北高速公路塞車，唐主任另增加「晚餐時光」讓大家吃飽之後，回到溫暖可愛的家，這次的旅遊可以說溫馨、溫暖、充實、緊湊，不但達到終身學習、快樂成長目的且凝聚、溫暖大家的心。回到平鎮婦幼館，行囊裡兜滿暖暖的溫情，下得遊覽車來，夜風吹襲，也不覺得冷。

　　感謝我的朋友—日愛幼稚園兩位美女和家屬，及社區影像讀書會學員玲珠、芳美、傅閎一起參與，讓活動增色不少，遊覽車上兩位小小朋友表現可圈可點，大家對他們「敬佩有加」。琪琪的謎語很好玩而且粉有哲理，當他把謎底揭曉時大家都有恍然大誤的感覺。帶領的志工—淑玲、佳惠、芳和都能以體貼的心為我們服務，讓我們不覺旅途勞累。車上有餐點課程古老師、花道藝術文化紀老師及瑜珈陳老師，都是歌唱高手，歌聲繚繞，振奮人心，充滿快樂愉悅。淑玲更是使勁渾身解數希望我們「快樂的出航」。

　　電影欣賞—《跑吧孩子》讓我在遊覽車上與大家展開討論，李三財先生家來了六人，大姐為我們分享電影心得；日愛幼稚園林董、花道藝術文化班志工的老公、佳惠……大家提出看法，也算上了一堂「社區影像讀書會」課程，真正是「處處留心、處處學問」、「終身學習、快樂成長」。感謝淑玲給我這一個機會。

　　「另一種幸福」是唐主任及他帶領的志工朋友送我的生日禮

物，讓我不知如何是好！我怕自己講一講感謝的話，眼淚又要流出來，只有將這溫情和溫馨帶回來，再繼續傳播出去。遊覽車上琪琪和妮妮合唱生日快樂歌祝我生日快樂，我提醒他們車上還有一位阿姨也生日，他們馬上就說：「祝福阿姨生日快樂！」孩子純真無私的感情表露無遺，在他們身上我看見國家的未來、社會的祥和，希望就在他們身上。

高雄知性之旅，可見唐主任及相關人員的用心和安排，尤其是列印了司機先生、唐主任、佳惠、秀琴等人員聯絡電話讓我們隨身攜帶，真是設想周到，也更體會到平鎮市民大學辦活動的精神—用心規劃經營，讓每一位參與者，都能快快樂樂出門、平平安安回家，在愉快的旅遊當中，與社區、文化、大自然對談、互動、學習、成長。

「處處留心，處處學問」、「終身學習、快樂成長」走過、看過三義木雕、生生不息老榕樹、烏樹林小火車、西子夕照、鼓山渡輪、旗津海濱、高雄城市光廊、六和夜市、華王飯店、原住民族文化、美濃客家文化或是在遊覽車上——處處都是學習的場域。兩天一夜高雄都會之旅，圓滿結束。

「讀萬卷書，行萬里路」旅遊也可以很知性。把溫馨、溫暖、感激、感動兜在心懷，把愛散播出去，期待下次「快樂的出航」再相會！

※**附記：**我終於發現有一個人比我更愛哭更感性，那就是乙車的志工—淑玲，我一定要把他「挾持」到社區影像讀書會來。

(三) 學習讚美營造魅力

桃園縣社會教育協進會辦理桃園縣九十四年社區大學
「課程與教學研討會」2005-01-22於平鎮市婦幼館

社區影像讀書會課程進行當中志工瑋庭及班長蓉芬,邀請我一起參與桃園縣社會教育協進會辦理的「社區大學課程與教學研討會」,研習日期剛好是各國民中小學放寒假的第二天,我欣然答應並繳給瑋庭五百元報名費。研習當日我從龜山趕來,天氣有點兒寒冷,但是進到研習會場,就有一股暖流緩緩流過心窩。

團體活動動起來

洪連慶老師講授「團體活動動起來」
以魔術揭開課程神秘面紗

活動正在進行,主持人寶貴正在講台前熱情演出「揭開學習序幕」第一幕,唐理事長也是平鎮市民大學住任致詞揭開序幕,仙女帶領我們唱唱跳跳,打開學員惺忪睡眼鼓舞精神迎接第一堂課—桃園縣志願服務協會理事長也是武陵高中名師洪連慶老師帶來的「班級經營—團體活動動起來」。

十幾年前我就認識了洪老師,當時他是武陵高中名師也是台灣省團康輔導團團員,對於團康活動的帶領很有一套。今天他帶著一頂假髮搖擺身體阿娜多姿展現在眼前,用魔術開場,真是一出場就贏得大家如雷的掌聲及眼光,整個研習過程笑聲不絕於耳。

「認識新朋友」洪老師設計了一張學習單,要學員找尋與

自己生日月份一樣、星座一樣、生肖一樣、血型一樣、子女人數一樣、兄弟姐妹人數一樣、眼睛度數差不多、興趣類似---等等項目，累積人數最多的人獲勝，大家展開追逐遊戲。

「雞」「猴」類似相聲的語文教學，大家認真的想與「雞」有關的歌曲，成語，答對者有一個變魔術的獎品。洪老師說與「雞」有關的成語大部分是負面、消極性的，如「雞飛狗跳」、「雞犬不寧」、「殺雞焉用牛刀」、「殺雞取卵」、「殺雞儆猴」、「雞鳴狗盜」──但是我說雞也有好的啊，如「聞雞起舞」於是贏得一個獎品。與雞有關的歌曲也很多，如「稻草裡的火雞」、「王老生生有塊地」、「回娘家」、「造飛機」（是嗎？）獎品一路送，學員心情HIT到最高點。

團康就是要保持新鮮好奇，而且加入自己的特性，適時在必要的時候展現出來，才能贏取學生或學員的注意和參與。其實把氣氛帶動起來有許多方法如唱歌或一邊唱一邊做動作，大家一起來唱「烏龜」，兩根觸鬚在下，龜殼在上，唱一句換一個動作，結果大家手忙腳亂亂成一團。洪老師說智商三十就會做，你做不來要考慮考慮是否重新界定自己的智商是否有「Proumt」。

洪老師除了說唱逗笑一級棒之外，他帶來的圖片也是相當有趣，數學題圖片大家一直喊：「再來一次！再來一次！」洪老師說你們就是喜歡再來一次，惹得大家又一陣笑，整個課程就在笑聲當中依依不捨結束。

※ 經驗傳承：
　　網路上有很多資料認真搜尋再整理，就是自己的「寶」。

國立中正大學成人及繼續教育研究所黃富順教授　講授
「成人學習特性與教學策略」

　　黃教授以「不食嗟來食」為例展開課程，妙語如珠，將成人學習種種特性風趣生動的描繪出來。據研究報告有三分之一的老人夫婦不和，更有「老來休夫」的趨勢，他舉例說明失學的民眾教育在國小的教室舉行，坐國小的桌椅、用國小的教材，聘國小的師資，實在太不了解成人教育了。

　　以前人生有三個發展階段：早期是教育或學習的階段，中期是工作的階段，晚年是休閒時期。把學習畫分在早期教育階段，大量教育資源投資在此階段，沒人去研究成人教育。現在資訊快速發展，終身學習時代來臨，人人需要去認真研究成人教育，尤其是帶領成人學員的老師、志工、班代，更要努力記取成人學習特性，不要在不知不覺當中傷到他的自尊心。讓他「不敢來上課」！

　　黃教授說：成人學習有下列三大特性：

1. 他是一個成熟的人（個體）：所謂成熟的人是「行為自己來主導」、有「自我導向人格特質」清楚明白自己的學習動機、目標，社會化很深能及時給予老師回饋，不管是好的或壞的，好的會感謝你會與你互動，壞的就是「看到你就不想來」（占中輟原因80％）

2. 自尊心很強：自尊心與年齡及成就成正比，年紀越大、成就越大，自尊心越強，你越不能傷到他，尤其不能在不知不覺當中傷到他的自尊心不能讓他「Lose Face」。相對自尊心越強學習信心也越低落，他會覺得：年紀這

麼大有可能學習嗎？跟不上人家怎麼辦？比不上人家不是被人笑嗎？離開學校這麼久了還要去學習嗎？

3. 彼此之間差異性很大：差異程度隨著年齡增加而增加，如果老師只用一種方法對待全體學員只能滿足少部分學員。而滿足他的成就感是老師要特別注意的一件事，可以說是「做功德」一件。

為因應成人學習特性老師應如何教呢？

1. 班級人數不能太多。

2. 要有彈性，不要常常用一個規定或一種方法要求全體達成。

3. 要常常採取個別化教學，鼓勵肯定學員的表現。

4. 注意團體兩端的人：對於資優者教材加深、加廣，對於進度較落後者，可請其他學員相互研討、相互幫忙，凝聚班上友誼性的學習團體，提高教學效果。

社區大學的理念與社會使命

社區大學全國促進會理事長、政大教授顧忠華理事長　講授
「社區大學的理念與社會使命」

說明：以條例式呈現講授課程重點

※ 平鎮市民大學是社區大學資歷最淺的（1998年9月28日第一所社區大學開辦—文山社區大學），在終身學習領域創造更多的成績。

※ 用高速公路比喻台灣的教育，台灣沒有高等教育的高速公路。

※ 社區大學與空中大學合作學習指導中心，幫助三十歲以上失學民眾拿到大學文憑。

※ 成人教育是志願的來學習、志願走到學校。

※ 韓國有學分銀行，累積學分拿到證件到任何地方都可以行得通，可能是企業，可能是技術。

※ 小孩的教育在減少，但是成人教育在蓬勃發展。

※ 成人學習不斷在擴大，現已有八十所社區大學。

※ 除嘉義縣、澎湖縣之外每個縣市都有社區大學，有本土性的獨特特性獨樹一旗，值得對外推廣、介紹，外國人也希望到台灣來學習我們的社區大學經營模式。

※ 量的擴充超乎想像之外的快速，接下來期待質的提升，大家一起來怒力經營，把社區大學的知識運用到生活周遭。

※ 有一位公民科學家在社區大學的「自然與生活科技」上了八個學期的課程，對自然科學越來越有信心，不再被所謂專家的權威嚇倒也不會盲目相信專家的話語，更具

有正確的科學知識來做科學判斷。

※ 公民美學二十一個與藝術擁抱的知識，不只是學習一種技術而已，個別的故事透過這個課程來處理自己的問題。摸索實驗開出豐碩的成果。

※ 困境：法的界定問題、經費的拮据、生於憂患死於安樂、社會形象的提升、評鑑認證，跌跌撞撞有自己的意義，聯合起來也是一股力量。

※ 把教育的東西激發出來，學習潛能成果，對台灣正常美好的發展有相當的貢獻。

※ 痛處：經費被刪、向心力、志工的團結、社區的參與等。社大全國研討會第一屆在新竹青草湖、第二屆在高雄、第三屆在宜蘭、第四屆在雲林、第五屆在台北市、第六屆在台南，今年是第七屆預定四份在台北縣政府大樓舉行。

※ 優良課程評選120門課程，願意提的少之又少，配合的課程都是很有心，但是僧多粥少，無法達到鼓勵的目的，希望能多鼓勵不要吝於給獎，有參加就有希望。

※ 非正規學歷認證問題、終身學習法、如何接軌與空大合作學位授予法修訂，一切尚待努力中。

※ 課程結束學員發問：「衛生署藥學課程初級班是否可加開進階班？」

※ 關於優良課程評選，唐主任建議；「是否增加獎勵名額，以鼓勵的方式，來肯定眾多用心的社大教師？」

※ 理事長教授回應：「希望能多鼓勵優秀的教師及優秀的課程。」

心禮儀風範與人際魅力

原定由中華民國禮儀協會理事長陳冠穎理事長　講授
「心禮儀風範與人際魅力」因陳理事長重感冒由沈老師宗如擔綱演出

說明：以條例式呈現講授課程重點

※ 敞開心胸掌握快樂學習成長

※ 尊重是禮儀的基本

※ 請你看著我的眼睛

※ 善用眼神—請用柔的眼神

※ 用眼睛講電話

※ 禮儀從心修煉

※ 外在的穿著本身是一種禮貌

※ 心最重要—心是禮儀的根本

※ 無心修練只是有形無意義

※ 如何讓你的心更柔軟？—看自己的眼睛？

※ 擅用鼓勵

※ 鼓勵的效果—「生命的答案，水知道」

研習心得

　　我喜歡將各項研習或活動訊息作成文字或圖片資料存檔，在整理的當中彷若又上了一次課程，對自己的進修獲益匪淺。主任請來的講師個個妙語如珠，讓我們上起課來無壓力又能得到啟示，真正是「如沐春風」，安排的課程也可看出主任對我們的期許及了解我們的需求，對市民大學教師有實質上的幫助，只可惜參與的教師不多。我很感謝我社區影像讀書會課程的志工—瑋庭及班長蓉芬，邀請我去參加這個課程。

　　洪連慶老師的團體活動動起來，帶領我們進入一個不一樣的

上課方式，上課也可以是這麼有趣，他給我們看的圖片，有的從網路上摘錄下來更改成為自己的智慧，值得效法學習，網路上真的有很多好文章、好圖片可供我們好好利用。

　　國立中正大學成人及繼續教育研究所黃富順教授講授的「成人學習特性與教學策略」更是一針見血，把成人是成熟個體、自願學習、自尊心很強、個別差異等特性講的淋漓盡致，並針對這些成人學習特性教導我們要用彈性方式處理、鼓勵肯定學員表現、因應個別差異調整各個學員不同學習方式等實用的教學策略，所謂「聽君一席話，勝讀十年書」對自己在社區大學擔任教師，有實質上的幫助。

　　社區大學全國促進會理事長、政大教授顧忠華理事長講授的「社區大學的理念與社會使命」讓我們了解到全國社區大學發展概況、面對的問題、困境、痛處、邇後要努力的方向，是屬行政方面的考慮層面，一個社區大學的教師若能多了解這些理念及行政工作，對推展社區大學業務及課程，必有不可抹滅的功能。會中唐主任建議優良課程評選適度開放獎勵名額，讓更多用心的社區大學教師得到肯定與鼓勵，顧教授也正面回饋當努力好好思考這個問題。我們期望有更多用心經營的社大教師，透過優良課程的評選制度，得到鼓勵和肯定，提升社區大學授課及學習品質。

　　原定由中華民國禮儀協會理事長陳冠穎理事長講授「心禮儀風範與人際魅力」，因陳理事長重感冒由沈老師宗如擔綱演出。沈老師溫文儒雅、舉止穩定，讓人有一種很放心很安定的感覺，他叫我們要敞開心胸、用心修練、練習用溫柔的眼神與人交談和交會，學習讚美營造魅力。最後他提到一本書--「生命的答案，水知道」這本書我很喜歡，常常翻閱，看著書上因讚美而呈現美麗圖案的水結晶，提醒自己要常常讚美別人，讚美學生、讚美同

事、讚美家人。

　　課程結束了，外面仍下著綿綿細雨，但是心情很愉快。溫暖、感動、滿載而歸，每次參加桃園縣社會教育協進會的活動總是覺得很溫暖！很感動！一股暖流，緩緩流過心窩！對唐理事長的全程參與及各志工會員熱情賣力演出，除了感動之外更是敬佩有加！

　　「與其詛咒四周的黑暗，不如點起身邊的一盞燈」他們真的做到了，而且默默的在做，我常戲稱自己是「追夢的人」現在我發現了「點燈的人」。

> 追夢的人，追求自己的夢想
> 點燈的人，燃起社會的光明
> 我—追夢的人，希望有一天也能當
> 　　「點燈的人」！

<div align="right">彩鸞整理　2005/01/25</div>

(四)優良課程選拔推薦表

推 薦 單 位	桃園縣平鎮市民大學		
成 立 日 期	2003 年 3 月 1	負責人	李月琴 校長
聯 絡 人	唐春榮	電 話	03-425-7750　03-4015113
傳 真	03-427-6879	E-mail	Js.edu@msa.hinet.net
地 址	平鎮市廣成街 10 號二樓 或是桃園縣中壢市永樂路 21 號?		

<div align="center">推薦課程資料</div>

基本資料	課程名稱	社區影像讀書會
	教師簡介	姓名：陳彩鶯 經歷：公私立幼稚園園長；國小教師、主任；讀書會帶領人。
	課程類別	☐人文類　　☐社會類　　☐自然類　　☑社團類 ☐資訊科學類　☐語言類　　☐表演藝術類　☐藝術與工藝類 ☐醫療與保健類☐農村教育類　☐原住民課程類☐其他類

推薦理由	1、課程由教室內延伸到家庭、社區、服務場所，參與人員由學員推廣至家屬、同仁、社區民眾，影片登記借閱觀賞，表現社團服務人群精神。 2、精選溫馨溫暖、人文關懷影片，學員、民眾參與熱烈。 3、學員討論、心得分享由內省思再透過文字、圖片呈現，令人感動。 4、積極推展影像讀書會，將關心、關懷層面擴展至整個社區及社會。 5、落實「終身學習」理念及行動，把知識變成帶得走的能力。
課程設計理念	1、透過影片觀賞、討論、分享，喚起社區居民對公共議題之關切及關心。 2、培養對週遭事務保持敏銳觀察力之能力及習慣。 3、各學員由自身做起推展至家人、社區，成立家族影像讀書會或社區影像讀書會，將關心關懷層面擴展至整個社區及社會。 4、關注主題著重人與人、人與社會、人與自然之互動，並強調感情與心的連結，從與人群的互動中學習相互關心、鼓勵、支持，營造祥和溫馨社會。 5、練習運用影像資訊記錄所見所聞並進行探討，進而提升生活品質，建構社區優質生活空間，開展生命意義。
課程學習目標	1、認識「影像讀書會」運作模式並積極推展。 2、了解「讀書會」功能---閱讀、討論、分享及對話。 3、練習運用資訊器材（數位相機、數位攝影機）拍攝生活感動及活動畫面。 4、學習編輯數位影像照片及文字資料。 5、體驗參與「影像讀書會」的樂趣。 6、培養溫馨、互助、關懷、服務之人文情懷。

課程摘要	1、以「人與人」為關懷主題，探討人與人之間相處的互動模式和感情交流。 2、以「愛」為出發點，發揮人性光明面及社團服務人群之精神。 3、以「影片」及「DIY圖書」為教材，分享學習的喜悅。 4、以「行動」及「心動」為目標，推展終身學習理念。
教學方法	1、影片欣賞、討論與發表。發表形式採多元化：口頭、書面、數位影像檔等。 2、鼓勵學員借閱闔家觀賞影片討論、分享，將課程延伸到家庭、學校、社區。 3、鼓勵學員將日常生活點點滴滴用數位相機拍攝下來，佐以簡單文字說明，用影像記錄生活、觀照生命，成果相互觀摩分享，一起學習成長。
教學大綱	第 一 週　　9/4　　　　聯合開學典禮（週六）→認識平鎮市大及其他課程 第 二 週　　9/7　　　相見歡、認識影像讀書會→學員認識、課程介紹 第 三 週　　9/14　　《有你真好》欣賞→觀賞、討論、發表 第 四 週　　9/21　　《有你真好》延伸活動→創作分享、心情小語 第 五 週　　9/28 中秋節放假乙天→各學員家庭影像讀書會 第 六 週　　10/5　　《老師你好》欣賞→觀賞、討論、發表 第 七 週　　10/12　　《老師你好》延伸活動→創作分享、心情小語 第 八 週　　10/19　　幹部會議 偏遠廢併校問題討論→和平幼稚園 第 九 週　　10/29　　《公共論壇—我的強娜威》→擴展視野、關心議題 第 十 週　　11/02　　《他不笨，他是我爸爸》欣賞→觀賞、討論、發表 第十一週　　11/09　　《他不笨，他是我爸爸》討論→創作分享、心情小語 第十二週　　11/16　　《當我們黏在一起》欣賞→觀賞、討論、發表 第十三週　　11/23　　《當我們黏在一起》討論→創作分享、心情小語 第十四週　　11/30　　《築夢鬱金香》欣賞→討論、發表 第十五週　　12/07　　大陸幼稚園參訪心得分享→照片處理、創作分享 第十六週　　12/14　　儷宴期末聚餐→聯誼、贈書、成果分享討論 第十七週　　12/21　　學期回顧展、成果展工作討論→討論、發表、分工 第十八週　　1/8（六）結業典禮與期末成果發表→分享、成長
具體成果與延伸效益	1、學員創作作品豐富，影像圖檔與文字資料並列，兼具視覺藝術與人文內涵。 2、創作內涵具思考、分析，觀點清晰，內化到心靈深處，探訪生命意義。 3、學員積極在服務單位成立社區影像讀書會，推展終身學習理念。 4、影片借閱觀賞熱絡，落實將關心關懷層面擴展至整個社區及社會之行動。 5、全體學員都是幼稚園教師、園長及國小主任、教師組成，將課程理念帶到服務場所，在各個家庭、各個班級、各個幼稚園、各個學校、各個社區推展「影像讀書會」參與人員大大小小、老老少少層面廣大，不但學員學習成長也帶動大家一起學習成長。 6、大部分學員是私立幼稚園園長及負責人，透過課程參與及讀書會理念推展，提升幼稚園經營品質及贏得好口碑。 7、學員之間互相支援、交流、溝通，營造和協、溫馨團隊精神。 8、愛自己、愛家人、愛社會，生命充滿喜樂，活得很精采有意義。

其他補充資料	（本課程如有其他足以呈現教學特色之媒體或文件資料，歡迎隨附提交。） 請將所附資料條列說明於下： 1、帶領人教學歷程檔案乙份。 2、影像讀書會成果報告乙份。 3、各學員成立影像讀書會成果報告乙份。 　　（含新方、宋屋國小附幼、和平、欣欣等幼稚園） 4、長興國小影像讀書會成果報告乙份。 5、家族影像讀書會成果報告乙份。 　　（含美英、麗卿、芳美等） 6、鳥語花香小書乙份（心情故事及小語） 7、平鎮三安社區影片欣賞成果報告乙份。 ※以上資料皆包含書面及電子檔。 8、帶領人個人網站資料瀏纜。

※ 感謝　唐主任對我的賞識，匆忙之間把推薦表匆忙完成，
不盡完善之處，尚請　主任　不吝指正！

※ 個人網站即將於近日完成，到時再把網址公告。

※ 以上送審資料積極籌畫整理當中。（不斷的再修正）

※ 12/25晚上想到三安社區「東安國中」放電影，做為一次
成果。

敬祝　　平安健康！　聖誕快樂！

影像讀書會帶領人　彩鶯　2004/12/23 09:30

（五）被逼

　　我總覺得自己是一位不很勤快、不很認真的人，我喜歡悠悠閑閑的過日子，早上起床，用美麗的玻璃杯泡一杯香淳的牛奶或咖啡，坐在庭院裡靜靜聆聽音樂，聆聽鳥叫聲，享受美好的早晨時光。

　　溫暖的陽光灑在大地，穿透樹林若隱若現的出現在廣大的山襖，我一身輕便裝扮行走在期間，享受微弱陽光和芬多精的洗禮，我正在享受美好的上午時光。流了一身的汗臭，我脫下全身衣服，跳入洗澡浴缸，淡淡迷迭、熏衣、玫瑰花香精油滲入心靈，我正在享受洗三溫暖的美麗時光。這是一個多寫意多詩情畫意的日子呀！

　　我喜歡過詩情畫意的日子，可是我有一顆負責任和不服輸的心，只要我的工作、我的職責，我一定全力以赴做到最好，我最近常常懷疑自己是否有人格分裂症或是雙面人性格？我可以很懶散也可以很認真；我很感性也很理性；我很溫柔也很強悍，天啊！我真的不知道自己是什麼樣的人。

　　我常常被逼去做一件事情，像我考台北市立托兒所保育員、桃園縣偏遠國小教師，都是被別人逼著去做然後就考上了。這次的全國社區大學優良課程評選，我本來不準備送件，因為太匆促了，我怕無法準備齊全沒有得獎機會，自己會受不了打擊。可是離送件的日子尚有一星期，唐主任來電要我準備資料送審，我拍胸脯跟主任說：「報告主任，我今年不準備送件，但是明年我一定送，明年我一定得一個特優回來！」主任說：「拜託你！委屈一點！讓我墊底！讓我充數一下！」經不起主任的拜託我就答應了。於是我三天三夜沒睡好覺，請了兩天假，在93年12月29日星

期三的最後期限又請了一小時的假，校長要我去開教師晨會，我緊張的對校長說：「校長！我今天無論如何要把文件送出去，讓我請假吧！」一邊電腦在錄製光碟一邊我又怕新竹客運的車子走掉，我一會兒到馬路上看客運車來了沒？一會兒又回宿舍看光碟錄好了沒？真是急死了！後來我看到一個家長，馬上拜託他幫我看著客運車，幫我攔著車子不讓車子跑掉，因為我的文件要拜託司機先生送到關西的車站，我請閣哥請假到關西接收文件然後再把文件送到平鎮市婦幼館，讓唐主任修正後送去宜蘭評審。

在整理資料時秀梅也被我搞得昏頭轉向，我請他把他在幼稚園辦理讀書會的資料整理好，我兒子建中會去拿來，因為中兒從台北來，比預定的時間早到新方幼稚園，秀梅來不及把資料預留影印乙份存檔，就被我全部送走了。為此我覺得很抱歉，我答應等課程評選完一定把資料再備乙份回來。

課程評選資料送走之後，我整個人虛脫，無法再做其他事情，本來影像讀書會成果分享資料應該在課程結束後便出爐，但是我無法達成目標。準備出書的文件也一拖再拖。2月26日桃園縣文藝作家協會理事長楊珍華女士要我無論如何一定要去參加出書說明會，我去了，可是不敢決定是否能搭上這一班自費出書的列車，3月15日是出書稿件交件最後一天，我打電話給楊理事長告訴他我等下一次吧，這一次鐵定來不及了，楊理事長告訴我：「無論如何，你一定要搭上這一班車，你先把稿件拿來讓我看看再說」。於是我又把稿件送交出去。

文稿送給楊理事長之後我知道非出不可了，於是又開始用功的書寫及整理，秀威公司的林小姐給我一個最後期限3月31日一定要把所有稿件交清，我還是無法趕完，還好剛好利用清明假期努力趕稿，應該沒問題吧！

　　3月23日晚我正在傳送資料給唐主任時，唐主任打電話來，我以為我傳送的資料主任收到了，結果不是，主任打電話來恭喜我，我的影像讀書會課程設計得到全國社區大學社團類課程評選優等獎，沒有特優但是得優等，天啊！我高興得馬上打電話給所有的學員告訴他們這個榮耀，並感謝他們參與及支持所以能得獎。

　　社區影像讀書會課程設計得到優等獎，「來看電影─93年平鎮市大社區影像讀書會成果分享」出書，都是被逼出來的，但是我感謝逼我的人，因為有他們相逼，自己的潛能無限擴張，終於「羽化成蝶，展翅高飛」。

　　期望我的影像讀書會學員不要因為我逼他們寫書而拋棄我，期望大家因為「被逼」而「開創生命的無限可能」。

感謝所有逼我的人----
※ 桃園縣社會教育協進會理事長暨平鎮市民大學 唐春榮主任
※ 桃園縣文藝作家協會 楊珍華理事長
※ 秀威出版公司林秉慧小姐

感謝所有被我逼的人-----
※ 平鎮市民大學影像讀書會所有學員

平鎮市民大學社區影像讀書會帶領人　　彩鸞
2005.04.02於長興國小宿舍

編後語

人生有夢、築夢踏實

　　一個愛作夢的小女生，經過四五十年的努力，終於夢想成真，出了第二本書。這一路走來的點點滴滴，恰似一部「逐夢鬱金香」的電影，或許情節不同、結局不同，但追求喜好、追求夢想的經驗相同。逐夢鬱金香的女主角尋回失落的幸福；我找到夢境的人生。

　　努力去做自己想做的事，總有一天，你就會有所成。

<div style="text-align: right">

願與我的親朋好友
及影像讀書會學員共勉之

</div>

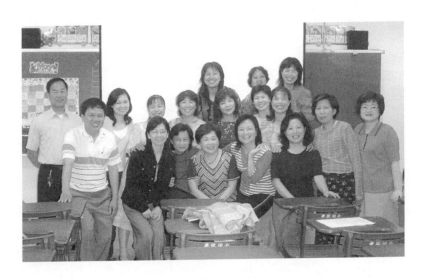

國家圖書館出版品預行編目

來看電影 / 陳彩鸞, 平鎮市民大學社區
　影像讀書會學員合著. -- 一版.
　臺北市：秀威資訊科技, 2005[民 94]
　　面；　公分. -- (語言文學類；PG0137)
　參考書目：面
　ISBN 978-986-7263-33-9(平裝)

　1. 電影片 – 評論

987.8　　　　　　　　　　　94008018

語言文學類　PG0137

來看電影

作　　者 / 陳彩鸞‧平鎮市民大學社區影像讀書會學員 合著
發 行 人 / 宋政坤
執行編輯 / 詹靚秋
圖文排版 / 莊芯媚
封面設計 / 羅季芬
數位轉譯 / 徐真玉　沈裕閔
圖書銷售 / 林怡君
網路服務 / 徐國晉
法律顧問 / 毛國樑律師
出版印製 / 秀威資訊科技股份有限公司
　　　　　台北市內湖區瑞光路 583 巷 25 號 1 樓
　　　　　電話：02-2657-9211　　傳真：02-2657-9106
　　　　　E-mail：service@showwe.com.tw
經 銷 商 / 紅螞蟻圖書有限公司
　　　　　台北市內湖區舊宗路二段 121 巷 28、32 號 4 樓
　　　　　電話：02-2795-3656　　傳真：02-2795-4100
　　　　　http://www.e-redant.com

2005 年 6 月 BOD 一版
定價：260 元

讀　者　回　函　卡

感謝您購買本書，為提升服務品質，煩請填寫以下問卷，收到您的寶貴意見後，我們會仔細收藏記錄並回贈紀念品，謝謝！

1. 您購買的書名：＿＿＿＿＿＿＿＿＿＿＿＿＿＿＿＿＿＿

2. 您從何得知本書的消息？

　　□網路書店　□部落格　□資料庫搜尋　□書訊　□電子報　□書店

　　□平面媒體　□ 朋友推薦　□網站推薦 □其他＿＿＿＿＿＿

3. 您對本書的評價：(請填代號　1.非常滿意 2.滿意 3.尚可 4.再改進)

　　封面設計＿＿　版面編排＿＿　內容＿＿　文/譯筆＿＿　價格＿＿

4. 讀完書後您覺得：

　　□很有收獲　□有收獲　□收獲不多　□沒收獲

5. 您會推薦本書給朋友嗎？

　　□會　□不會，為什麼？＿＿＿＿＿＿＿＿＿＿＿＿＿＿＿＿

6. 其他寶貴的意見：＿＿＿＿＿＿＿＿＿＿＿＿＿＿＿＿＿＿

＿＿＿＿＿＿＿＿＿＿＿＿＿＿＿＿＿＿＿＿＿＿＿＿＿＿＿＿

＿＿＿＿＿＿＿＿＿＿＿＿＿＿＿＿＿＿＿＿＿＿＿＿＿＿＿＿

＿＿＿＿＿＿＿＿＿＿＿＿＿＿＿＿＿＿＿＿＿＿＿＿＿＿＿＿

讀者基本資料

姓名：＿＿＿＿＿＿＿＿＿＿　年齡：＿＿＿＿　性別：□女 □男

聯絡電話：＿＿＿＿＿＿＿＿　E-mail：＿＿＿＿＿＿＿＿＿＿

地址：＿＿＿＿＿＿＿＿＿＿＿＿＿＿＿＿＿＿＿＿＿＿＿＿＿＿

學歷：□高中(含)以下　　□高中　□專科學校　　□大學

　　　□研究所(含)以上 □其他＿＿＿＿＿＿＿＿

職業：□製造業 □金融業 □資訊業 □軍警 □傳播業 □自由業

　　　□服務業 □公務員 □教職　□學生 □其他＿＿＿＿＿＿

--

（請沿線對摺寄回,謝謝!）

秀威與 BOD

BOD（Books On Demand）是數位出版的大趨勢,秀威資訊率先運用 POD 數位印刷設備來生產書籍,並提供作者全程數位出版服務,致使書籍產銷零庫存,知識傳承不絕版,目前已開闢以下書系:

一、BOD 學術著作—專業論述的閱讀延伸
二、BOD 個人著作—分享生命的心路歷程
三、BOD 旅遊著作—個人深度旅遊文學創作
四、BOD 大陸學者—大陸專業學者學術出版
五、POD 獨家經銷—數位產製的代發行書籍

BOD 秀威網路書店：www.showwe.com.tw
政府出版品網路書店：www.govbooks.com.tw

永不絕版的故事‧自己寫‧永不休止的音符‧自己唱